U0031321

家庭美術館／美術家傳記叢書

雄健 醇美

王壯為

鄭芳和／著

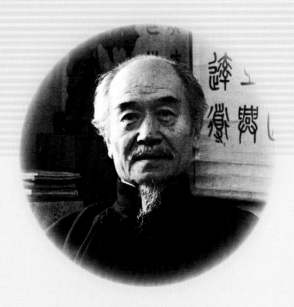

國立台灣美術館 策劃　　藝術家 執行
National Taiwan Museum of Fine Arts

照耀歷史的美術家風采

「家庭美術館——美術家傳記叢書」於民國八十一年起陸續策劃編印出版，網羅二十世紀以來活躍於藝術界的前輩美術家，涵蓋面遍及視覺藝術諸領域，累積當代人對前輩美術家成就的認知與肯定，闡述彼等在我國美術史上承先啟後的貢獻，是重要的藝術經典，同時，更是大眾了解臺灣美術、認識臺灣美術家的捷徑，也是學子及社會人士閱讀美術家創作精華的最佳叢書。

美術家的創作結晶，對國家社會以及人生都有很重要的價值。優美的藝術作品能美化國家社會的環境，淨化人類的心靈，更是一國文化的發展指標，而出版「美術家傳記」則是厚實文化基底的重要工作，也讓中華民國美術發展的結晶，成為豐饒的文化資產。

Artistic Glory Illuminates History

In order to organize the historical archives of Taiwan art, *My Home, My Art Museum: Biographies of Taiwanese Artists*, a consecutive series that recounts the stories of various senior artists in visual arts in the 20th century, has been compiled and published since 1992. Accumulating recognition and acknowledgement for their achievement and analyzing their contributions to the development of art in our country, it is also a classical series of Taiwan art, a shortcut to understand the spirit and Taiwanese artists, and a good way for both students and non-specialists to look into the world of creative art.

Art creation has important value for the country and society from which it crystallizes, and for the individuals who create or appreciate it. More than embellishing our environment and cleansing our minds, a fine work of art serves as an index of the cultural status of a country. Substantiating the groundwork of our cultural progress, the publication of these artist biographies consolidates the fine arts development in the Republic of China, turning it into a fecund cultural heritage.

1979年，王壯為七十一歲時的風采。（李義弘攝影提供）

一、易水之南，燕趙男兒

河北易水之南的東婁山村，玉照山房書香門第，王家世代讀書應試，王壯為在秀才父親的啟蒙下，自幼穎慧，誦讀經書及名家詩文，六歲學書，十二歲習篆刻，從小浸淫在書法、篆刻的文墨翰香裡。然而世事難料，他十二歲遭逢母喪，十六歲又喪父，這位過早嚐盡人生悲歡離合的王家獨子，在慘澹的歲月裡只有碑帖字畫與古典舊籍相伴，在弱冠之前已涵養一身的儒雅藝文氣質。二十歲至北平京華美專習西畫，並隨王悅之習日文，二十三歲於家鄉故里創辦競存小學。

[左圖]
王壯為1936年二十八歲時的小照
[右頁圖]
王壯為自刻名字印章

【王壯為自刻印章】
（非原尺寸）

王壯為　老為　篆刻

王壯為　玉照堂　篆刻

王壯為　王壯為印　篆刻

王壯為　王壯為印　篆刻　邊款：辛亥自製

王壯為　王壯為鉩　篆刻

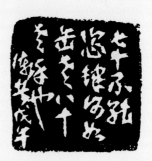

王壯為　王壯為印　篆刻

邊款：七十不能恣肆何如缶老八十老手也

　　　漸者戊午

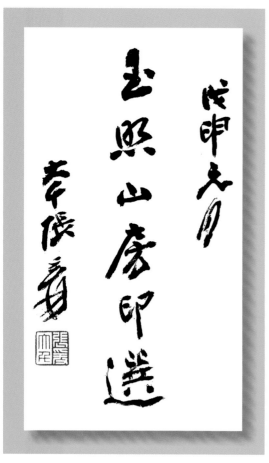

張大千1968年元月為《玉照山房印選》題字

唐宋八大家之首韓愈曾為文寫到「燕趙古稱多慷慨悲歌之士」，燕趙正是今日的河北省，春秋時為燕晉諸國，戰國時為燕、趙、中山及魏、齊等國，漢代正式命名為幽、冀等州。

燕趙北控長城，南界黃河，西倚太行，東臨渤海，豐富的自然人文景觀，自古孕育出無數的勇武任俠之士，英雄豪傑輩出。

位於河北省中西部的易縣，因易水流經其中而得名，既保有燕國歷史文化的黃金臺，又擁有雍正、嘉慶、道光、光緒四位皇帝與皇后的皇家陵墓西陵，是歷史與文化的千年故地，又是自然資源極為豐盛的綠色名縣。

「風蕭蕭兮易水寒，壯士一去兮不復還」當年義無反顧行刺秦王的荊軻，正是在易水冷冽刺骨的寒風中與燕太子丹告別。一首慷慨的悲歌道盡河北壯士的悲壯胸懷與朗朗豪情。

▌玉照山房，書香門第

王壯為本名沅禮，1909年誕生於千年古縣與綠色名縣的河北易縣東婁山村。在易水之南的東婁山村，因村在「婁山嶺」下而得名。山村民風樸實豪放，王家世代耕讀應試，不但藏書萬卷，更富字畫、碑帖、古玩等收藏，可謂書香門第。

婁山嶺山上有塊大石廣達數丈，巨石上的日照反光，輝映著王家燦然生光，王家先世因稱「玉照山房」、「玉照堂」。溫煦的王家是傳統大家庭，盛時有田百頃，省城也有店舖，生活富裕，算是易縣大戶，祖父輩不是拔貢就是舉人。

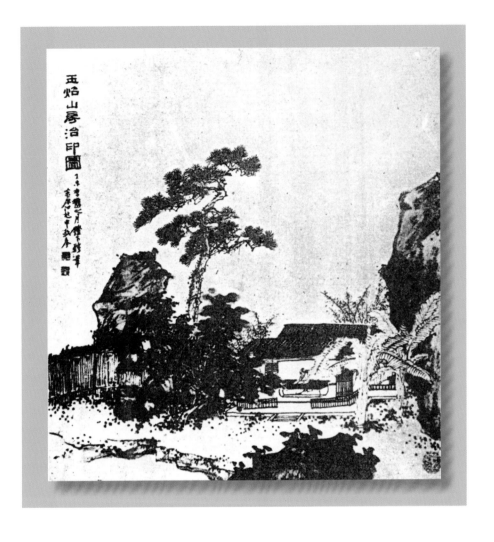

著名書畫家江兆申所畫的
〈玉照山房治印圖〉

　　王壯為的祖父名治仁，字建侯，便是一名在京城任七品京官的拔
貢。他的書法習顏體、歐體和館閣體的小楷，也學王夢樓書法，是祖父
輩中被公認為書寫最好的一位。雅好書法的祖父，每年官俸不但不繳回
家，還要從家裡取用三百兩銀子才夠用。每年他都風風光光地買些名貴
的皮毛與精緻的文具返家，幼小的王壯為早就對祖父所買的文房四寶瞭
如指掌，無論是端硯、歙硯；狼毫、羊毫、紫毫、兼毫、大字筆、白摺
筆、大卷筆；宣紙、連紙、竹紙、元書紙等等分辨得一清二楚，甚至連
曹素功、胡開文、一得閣等筆墨莊的文墨物品也弄得清清楚楚。這些大
人們珍愛的文房四寶，儼然成為他日日為伍的筆墨玩具，鎮日把玩一點
也不厭倦。

▌習書學篆，父親啟蒙

王壯為的父親名義彬，字林若，是前清科舉制度的最後一期秀才，不但飽讀詩書，又擅書畫及詩文、篆刻，受人敬重。有一回鄰近村鎮的士紳商請林若公為一名在八國聯軍中殉職的提督書丹立碑，七、八歲的王壯為幫忙提著酒壺，只見父親趴伏在黑色碑石上，以硃筆書寫，旁觀的秀才則嘖嘖稱讚。

王壯為幼承庭訓，練字由描紅起步，六歲開始臨摹端正、謹嚴、中庸大方的顏真卿〈多寶塔碑〉，父親一任他自由練習，塾師也無特別指導，寫了兩三年的顏書字課竟博得長輩稱許，之後又學強弓勁弩、間架緊密的柳公權〈玄祕塔碑〉。顏、柳字運筆周到，最適合孩童初學，之後再臨歐陽詢的〈九成宮碑〉，充分展現他習書的穎慧天賦。

父親也指導年幼的王壯為讀帖，父子兩人共看王羲之的影本《十七帖》，聰穎的王壯為竟能將帖文一一背誦，並指認那些草書符號。十二歲時父親再接再厲教授他篆刻，王壯為初習家藏的《小石山房印譜》和楊龍石、趙之謙等印譜，他朝夕探玩，一再模擬。在父親書法、篆刻的薰習中，王壯為自幼便奠下良好的書印根基。

誰知，正如沐春風、陶醉在藝文天

顏真卿　多寶塔碑（局部）
唐　楷書

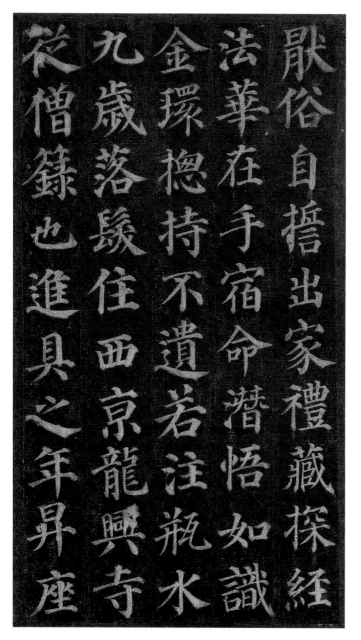

歐陽詢　九成宮醴泉銘（局部）　唐　楷書　　　　柳公權　玄祕塔碑（局部）　唐　楷書　　　　王羲之　十七帖（局部）　晉　草書

地裡自得其樂的王壯為，正值青少年卻在短短的幾年內遭逢父母雙亡的椎心大慟。十二歲時母親過世，他才守完三年喪，負笈北平就讀私立畿輔中學，十六歲時父親因思妻心切，喝酒成疾，亦相繼去世。如此殘酷的打擊，過早嚐盡人生的悲歡離合，著實衝擊著這位自小備受呵護、尚未入世的王家獨子。

少年穎慧，巧手臨書

一向任其自然，對王壯為不加管束的父親，最令他思慕，如今再也沒人陪他讀帖，他只能獨自摸索，所幸自幼耳濡目染，他早已對書、印培養出濃烈的興

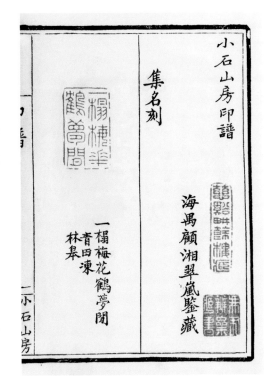

清代顧湘、顧浩昆仲編輯《小石山房印譜》四卷書影

趣。守喪期間，他除了讀經、史、子、集外，又在家中耳房找到一幅幅〈張猛龍碑〉拓片，也在藏書室的《知不足齋叢書》中發現許多有關金石、碑帖、書法、篆刻的著作，他如獲至寶，貪婪地閱讀。

在黯然的守喪中，家中可觀的收藏為王壯為打開一道生命的曙光。「書」正扮演著父親的角色，引導他在書法的鍛鍊上，不斷將書上所說的「永字八法」，撥鐙法或刻印上種種名目的刀法，印證在他的書寫與刻印上，從此他跌入浩瀚的書海中。

從臨摹北魏〈張猛龍碑〉的方筆字體，到〈龍門二十品〉，以及〈爨龍顏碑〉、〈爨寶子碑〉（大小二爨），再到王羲之的〈定武瘦本蘭亭〉，王壯為將碑派、帖派交參學習，他正如海綿般不停地吸吮傳統書法中的各式精華。在這段他二十歲之前的臨書體驗期，他對書聖王羲之的行書、草書情有獨鍾，總是愛不釋手地經常翻閱淳化閣帖中的二王諸帖。他更驚異地發現，原來在端莊的楷體之外，還有另一種抒情、寫意、自然、流暢的行書，在體態、韻味、精神上有著迥然不同的筆墨境界。這種

[左圖]
爨龍顏碑（局部） 南北朝
[右圖]
爨寶子碑 晉

[右頁圖]
王壯為 自述四言六十八句
1986 書法

14

自述　四之六十八句　　　　　　　　　　　王壯為并書

易水太行山村舊業農田書屋家族隱居世家歲畫江湖糊口賣筆振國難
父御宗儒絕域投荒駢筆飛度歷經惜帥曾廑市廛食禄半生屋嶠休退畏我
初眼歸吾之岷木石巖居伯償風頭意中意外弦不可知綜述其一五歲弄筆十二操刀早
接舟青幼觀毫素父子傳受重樂雜述豈云性情萌育於此性惰其二在舰古翰
廬石礪鋒篆隸艸忝陰陽朱白夙夜魂夢誤失癢狂若樂同深工夫借進態懃
踈岩寒暑兩陽六十多年兩萬餘日輪馳歲月的減光陰不知覺間忽怕八十宮到玄三
書慣之法誰識其理始識理者崔瓚子玉子傳之艸艸之閒勢只一字要越剝賢我
知子玉于載之後揭勢之妙心神邂逅書理其四舊筆之書史俚記姓名不睹其踪诡探
其粉幸生今世亦見日每無非史料補闕祛訛以援學生純繼育育光夫其事承先啟後
書史其五古招為言謂勞劑富之在德行豈必時禄樂志直年操勤勵健之而仍老此之
謂漸久不瑜詎諸凡任之近歸任伇事你無一一任自於再任麴檗無不聽任長
生之訣云境其六

第三丙寅正月二十四畫

最契合己意的王羲之〈蘭亭序〉，像是一粒種子已在他的書法苗圃中落地生根，只等日後繼續茁壯。

王壯為承襲父親的教誨與自己的摸索，在弱冠之前已涵養了一如他父親儒雅的藝文氣質。

之後，孑然一身的王壯為該如何叩問生命的歸宿？

▎京華美專，習西洋畫

十五歲時王壯為到北平讀中學，他對北平的人文風土記憶深刻，五年後他再度離鄉踏上這片故土。只是故土對他的吸引力不再是自家的舊古典文化，而是新世界的新文藝，對一位正活在生命春天裡的年輕人來說，彷彿踏入了一個嶄新未知的新天地。

不可思議的是，王壯為竟選擇一所完全與他過去的古典積澱無關的私立京華美術專科學校就讀。是否他想把過去既美好又不堪的回憶，迅速埋葬，重啟新生的自己？

1920年代的北平，正瀰漫在五四運動沸騰的波濤之中，那場起自1919年5月4日發生於北平以青年為主的學生運動，因不滿巴黎和會列強把德國在山東的權益轉讓於日本，抗議北洋政府未能捍衛國家權益，呼籲「外爭強權，內除國賊」，促使中國知識界和青年學生反思中國傳統文化，追隨「賽先生」的科學與「德先生」的民主，探索強國之路的新文化運動。

京華美專在民國初期的北平是著名的美術院校，創辦於1924年。在20年代中國文化界對於融合中西各種文化思潮的衝突與交併，扮演著不可或缺的角色。王壯為正身處中國文化劇烈轉折的大時代，他的選擇不是當時中華文化的復古思潮，而是迎向新時代的新思潮。

1928這一年，二十歲的王壯為進入京華美專學習西畫，並

中華民國五十六年丁未冬月易水壯廬王沅禮於臺北家居

薰蕕世賢墨記由來著之編首

照山房印選懷系百之跡飽我光陰酬汕千燦之懷念於劉鏊將以自勉

自序

予十二歲學篆刻印　先君子林若公寶勵獎之其時家藏有小石山房

楊龍石趙撝叔數譜朝夕探玩摹撫再三每承溫語雅心竊喜稍長就讀

此平學業未畢而　先君見背其後逾四方多沒軍旅不遑寧處偶或弄刀

隨手棄造發此者已屢矣逮三十四年乙酉大戰獲勝及論表之行儆寓四載稍之

安居得捨舊業乃作漸每多己丑攜以渡海者又無幾乃墓居日久逮今癸六年

院獲守又歷歲時以視最時製此尤黝自惟幼秋來技未嘗見趙撝山杏陽靡

浮眾流大抵每閒於今古笑秦兩漢隋唐宗元多倚累住浙皖暴見黝於於芝人長

二不覷風與常師惟落二時潮其始初所見者止於數譜積之暴刻二治者何嘗弟子

武則就扎須叟或且延之累歲者甘為菑以病如瘃蘖能既鮮於代長才技遂屬

重生之樂事矣頻筆治印歲輒散百餘每應諸求促逼不免長且立案不及摭存

甚已拓存非吏當意臘按檢計累當百方一一之中更為優劣既皆一時剗盦天後

閣室門累那城外既同書重戴或二求其有事之可存人之是記或則鎬之印例

武則棄之拓摩墨日摩擊每退泗潮如是晨昏軒燭風雨燭樀悠之歲時忘

其漸之今者當是友好筆屆花者不一具人籠臃而喋誄懍於自念戊申四月

我亦六十矣檢點行藏墨無是迸獨覺象之為摩座莊之紀生不打漫景密者亦惟

寸鑄庁石丹砂碧艾因檢歷筆拓稿二積幾戟娛紫齋龍我壯心者多此達我係

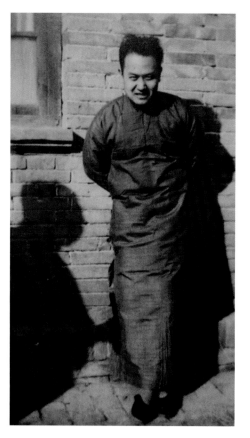

1936年，王壯為任職於北平市政府時所攝。

隨王悅之（即劉錦堂）習日文。而王悅之不是一般的畫家，他是臺灣第一位留日的油畫家，1921年他一畢業之所以由東京直奔中國，只因不願眼見中國受盡日本的欺凌。也許是受到五四運動風潮的召喚，他積極與藝術同好創辦美術學校，如北平美術學院與京華美專，也曾擔任林風眠主持的西湖藝術學院西畫系主任，他是油畫民族化的先驅，作品透顯濃郁的憂國情懷，在中國美術現代化上不啻是先鋒人物。

王壯為在西潮風起雲湧之際與這號既是知識分子，又是愛國志士的油畫先驅交會，短短一年的洗禮，竟讓他脫胎換骨，拋棄古典舊家學，既熱中西洋繪畫，又愛看西洋翻譯小說，傾慕新文藝與電影。他勇於接受新思潮，意味著他不斷否定自己，不斷追求不同境地的企圖心，正是他能否成為一位「大家」的可貴品質之一。

創辦小學，女子受教

更不可思議的是，王壯為的父母親雙雙過世後，家道逐漸衰落，二十三歲的王壯為在1931年返回故里，竟創辦競存小學，提倡女子教育，他的行徑在在透溢出他受到五四新文化運動的思想感召，因為五四運動促進了反封建思想，在開放女禁的呼聲下，北京大學、南京高等師範等學校開始破例招收女生，婦女的權利在五四運動影響下發生重大的

【關鍵字】

王悅之（1894-1937）

　　原名劉錦堂，出生於臺灣臺中，1916年入東京美術學校，1920年由東京到上海求見中山先生，請纓革命，由同盟會會員王法勤接見，收為義子，遂改名王悅之。

　　他熱中辦學，1924年籌辦北平美術學院，任北京大學造型美術研究會導師，1930年任京華美專校長，1934年任北京藝術職業學校校長。

　　王悅之早期作品受印象派影響，色彩斑斕，其後（1928年）應聘林風眠主持的西湖藝術學院西畫系主任，作品融入中國傳統繪畫的審美觀。晚期創作〈棄民圖〉，富現實感具抗日意識，又畫〈亡命日記〉及〈臺灣遺民圖〉，於巴黎萬國博覽會展出，作品深富人文關懷。

　　王悅之致力於油畫民族化，尤其是〈臺灣遺民圖〉融油畫、東洋畫、中國畫、圖案畫為一體，畫出內心的遺民意識與濃郁的家國情懷。

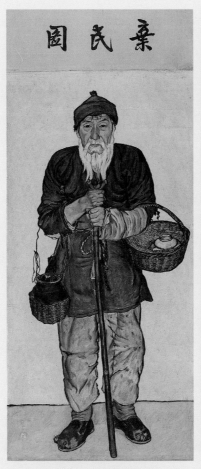

王悅之（劉錦堂）　棄民圖　1934
油彩、畫布　122.5×52cm

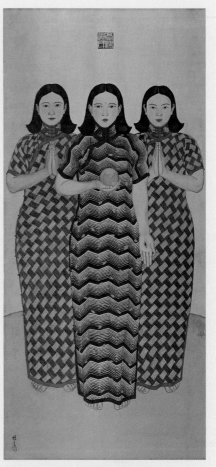

王悅之（劉錦堂）　臺灣遺民圖　1934
油彩·絹　183.7×86.5cm

　　變革。這位燕趙男兒的俠士風骨，令人敬畏。

　　1935年王壯為再至北平，在北平市政府社會局當科員，當他踏出生涯的第一步，他的感情之花也開始綻放。因為他與同棟公寓的張福民結為好友，進而與他妹妹正就讀河北省立第二女子師範學校的張明隨小姐來往。翌年（1936）夏天他倆訂婚，這位鼓勵女子就學的文藝青年，在隻身漂泊的歲月裡，終於可以與未婚妻互訴衷曲，排遣失去父母的滄桑情懷，享受幸福的滋味。然而他萬萬沒想到命運要他踏上另一步轉折。

二、勁旅征戰，凌雲壯志

「七七事變」爆發後，生為燕趙男兒的王壯為熱血澎湃地從軍，從任職宋哲元將軍的少校祕書又至張自忠麾下，及至張將軍為國殉職，深感亂世生命如螻蟻，1940年在江西與訂婚四年的未婚妻張明隨結婚。1942年隨羅卓英將軍率領的遠征軍參與緬甸之役，深入野人山幾乎喪命，幸大難不死返回重慶任軍令部上校文書科長；公餘掛牌鬻印，又向沈尹默請益書法，受益良多。1949年浮海來臺，仍任機要祕書公職，公餘書寫、篆刻不輟。

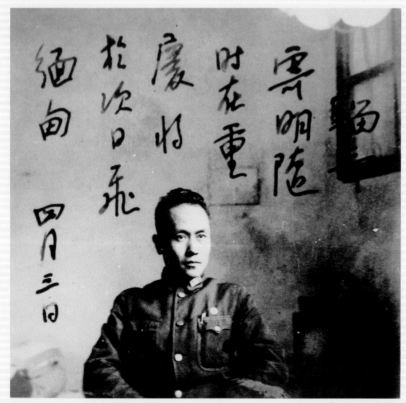

[左圖]
1941年王壯為攝於重慶，次日他即將飛往緬甸任職中國遠征軍中校祕書。

[右頁圖]
王壯為　論執筆法（局部）
1946　書法　30.5×120cm

沈尹默執筆五字法蓋論其立法之由

曰今所謂論執筆法者就人之身與指

與字而有此法也就吾轉所用傳

毛之筆而有此法也善其吾轉作

書不以手而轉易以口則此法不立善吾

其吾轉所用之筆為秦西之鋼管

若古人之刀則此法不立吉吾書之

▌慷慨從戎，少校祕書

　　1937年對日抗戰爆發，中國正處危急存亡之秋，血氣方剛的王壯為眼見日軍攻占北平，便毅然拋下兒女私情，發揮他燕趙男兒的本色，慷慨從戎。因為這是一場維護民族生存、國家獨立、亞洲安全的聖戰。

　　王壯為1937年9月初入軍旅，在擔任宋哲元祕書長的堂叔引介下，加入宋哲元將軍行列，任少校祕書，開始隨軍轉戰河北、山東、河南。

　　宋哲元將軍原屬馮玉祥領導的西北軍，在馮叛變失敗後，他接受中央改編，擔任第29軍團軍長，為國民政府效力。日本於1931年發動九一八事變強占中國東北後，中央任命宋哲元為冀察政務委員長，負責與日本軍閥斡旋，以延緩日本的侵華行為。

　　宋哲元主持華北危急時期，外有日本侵華，內有共軍叛亂，中國政府賦予他守土保民之責任，日本軍閥卻壓迫他要宣布自治、脫離中央。他忍辱負重，掩護中央抗日準備與日本軍閥週旋到底，不避怨謗，為國保存冀察的領土與主權。1933年日軍進攻榆關，宋哲元以「寧為戰死鬼，不作亡國奴」的愛國志節，率第29軍團奮起抗日，在喜峰口以大刀及手榴彈血戰殺敵，日軍潰敗，為「喜峰口大捷」，震驚全國，這位奮起抗日的先鋒成為抗日大英雄。

　　1937年七七事變爆發，宋哲元最初主張和平談判，及後發現日敵陰謀，乃奮勇抗戰，北平、天津撤守，任第一戰區副司令長官兼第一集團總司令，擔任平漢線作戰任務。1938年4月因勞瘁過度，夙疾復發，以病辭總司令，此時王壯為轉加入張自忠領軍的第59軍團，宋哲元將軍則至四川綿陽養病，兩年後逝世。

　　張自忠也是宋哲元第29軍團在喜峰口一役的前線總指揮，獲頒青天白日勳章的抗日名將。第59軍團原是由宋哲元的第29軍團重新編組而成。當第29軍團被日本突擊，張自忠奉宋哲元軍長之令，接下冀察政務委員會委員長、冀察綏靖主任、北平市長等職務，以掩護第29軍團安全

南撤，他臨危受命，忍辱含垢，與日軍周旋，卻被輿論以漢奸之名大加撻伐。

之後於北平脫險，晉見蔣委員長，1938年春張自忠重回部隊出任第59軍軍長，隨即有臨沂之戰，殲滅日軍，獲得大捷，他升任33集團軍總司令，也奠定「臺兒莊大捷」。之後又有徐州會戰，日軍不敢逼近，而武漢會戰又予日軍重創。1939年3月日軍攻鄂西，他親率兩軍團，渡河迎戰大破日軍，獲得「鄂北大捷」。

戰功彪炳的張自忠在1940年夏，日軍又進犯襄樊，他帶輕兵渡河截擊，敵眾我寡，激戰數日，身中重彈，終被圍困於南瓜店的十里長山，終至壯烈犧牲。這位生前曾被稱為「張逆自忠」的漢奸卻是相忍為國、肝膽忠烈的抗日民族英雄。

曾被張自忠將軍評為「不卑不亢」的少校祕書王壯為，在張總司令殉國後參加護送靈柩行列，當靈柩經宜昌送抵重慶，全市降半旗，蔣委員長率領軍事委員會高級將領與國民政府五院院長親臨致祭，撫棺痛哭。民眾十萬餘人前來憑弔，無懼日軍的大舉空襲，抗日名將從此長眠梅花山。

【關鍵字】

張自忠（1891-1940）

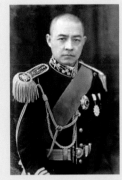

張自忠軍裝照

生於山東臨清縣，1911年加入同盟會轉入濟南法政學堂。1930年中原大戰爆發，張自忠曾擊敗國民政府第48師與教導第2師，但西北軍失敗後率第6師殘部入晉追隨馮玉祥。翌年接受中央政府改編，任第29軍團第38師師長，曾參與喜峰口戰役。1935年曾先後任察哈爾省主席與天津市市長，1937年七七事變爆發後，曾代理冀察政務委員會委員長與北平市長。之後升任第59軍軍長，後再升第33集團軍總司令兼第五戰區右翼兵團司令。

曾參與臨沂戰役、徐州會戰、武漢會戰、隨棗會戰。1940年日軍大舉向棗陽與宜昌進攻，拉開棗宜會戰序幕，張自忠決定渡襄陽河與日軍一拼，他親率部隊往北追擊，以求截斷日軍退路，卻不幸血戰殉職於宜城南瓜店。靈柩運回重慶，蔣委員長親臨致祭，一代抗日名將長眠梅花山，精神永在人間。

▌亂世兒女，終成眷屬

張自忠將軍為國捐軀後，王壯為離開33集團軍，轉赴江西與未婚妻見面。他倆已訂婚四年，卻被突如其來的戰爭擾亂了婚事。七七事變發生後，原在河北保定唸書的張明隨，隨同母親逃難山西，又從太原南下

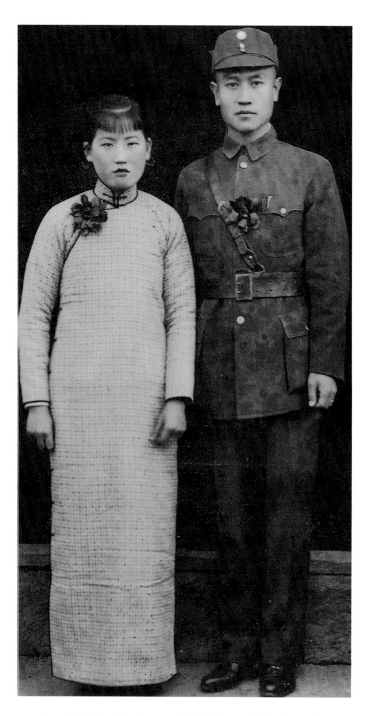

1940年，著軍裝的王壯為與張明隨女士的結婚照。

泉州再轉赴桂林，輾轉逃往大後方避難，竟與未婚夫失去聯絡，直到王壯為到了湖北，兩人終於聯繫上。

此時，歷經戰爭的磨難，身感人生苦短，相見不易，三十二歲的王壯為於是寫信給未婚妻，言明：「咱們兩人年紀也不小，訂婚也已許久，應該把結婚的事辦一辦了。」王壯為開門見山，毫不囉嗦的信，背後流露的是那顆等待的心，那份無染的真情。

然而張明隨的母親卻因顛沛流離，一路奔波，生出胃病，孝順的張明隨自不忍丟下母親一人去結婚，這位新思潮的軍人也顧不得傳統的規矩，反而是去江西女方處完婚，也是那份種植在彼此心田的等待，融化了人世的規範，成就了烽火中亂世兒女，天荒地老的情愛與盟約。

時局的動盪，往往由不得天從人願，兩人婚後的路，遭遇的是比泥濘更難走的暴風雪，此時的再相逢，即是別離。

1940年冬日王壯為辦完婚姻大事後，翌年春日，他就加入江西上高由羅卓英任總司令的19集團軍，任中校祕書。由於羅總司令飽讀詩書又喜文墨，對於這位自己麾下張潤生將軍的女婿能文擅書十分欣賞，王壯為於是又開始重拾筆墨與之唱合。

羅卓英1925年正式從軍，入革命軍隨師北伐，1935年率第十一師三

次參加剿共，1937年抗戰軍興，羅將軍在上海與日軍浴血苦戰，而在長沙會戰時力殲強敵。當王壯為加入羅卓英陣營時，適逢日軍發動鄱陽湖掃蕩戰，出動四萬餘人，飛機百餘架，坦克四十餘輛，分三路合擊第19集團軍，羅將軍採取兩翼牽制敵軍，多次包圍日軍，終於殲滅敵軍，羅卓英立下戰功獲得青天白日勳章。

▋遠征緬印，穿越雨林

1942年3月羅卓英將軍奉命籌組遠征軍，追隨羅總司令的王壯為又行將拋妻遠行了，戰爭之下人命如螻蟻，生死由天。

當中國與日軍正進行抗日殊死戰，日軍於1941年12月偷襲美國珍珠港發動太平洋戰爭，從此戰爭升級，中國與美、英結盟，蔣委員長擔任盟軍中國戰區最高統帥。而野心勃勃的日軍正瘋狂南進橫掃南洋各國。1942年春，日軍已攻占英屬殖民地緬甸仰光，駐緬英軍不堪一擊，亟需中國軍協助解困。在此存亡之際，蔣委員長決定組成遠征軍千里弛援，並保護滇緬公路的最後屏障。

中國遠征軍第一路司令長官1942年4月由羅卓英將軍擔任，杜聿明轉為副司令長官兼第五軍軍長，美國史迪威將軍任參謀長，指揮遠征軍作戰，王壯為任遠征軍第一路長官部中校祕書。由於駐緬英軍陷入苦戰，日軍又勢大，遠征軍入緬布防極為艱辛，雖在同古保衛戰、平滿納會戰、棠吉攻克戰、仁安羌解圍戰中，給予日本精銳師團重擊，贏得反法西斯的友邦讚揚，但遠征軍浴血奮戰，由於掩護右翼的英軍後撤，左側的日軍又向北突進，日軍沿兩翼向遠征運後路包抄突擊，遂使遠征軍不得不分批分路向國境撤退。

遠征軍且戰且退，日軍竟大舉攻占臘戌、八莫、密支那，切斷十萬遠征軍的後退之路。5月杜聿明率領的第五軍，被迫輾轉退入滇緬印邊境人跡罕至的野人山。野人山崇山峻嶺，綿延千里，橫亙在印度雷多與

胡康河谷之間，平均高度2600公尺以上，叢林密布，野藤蔓生，陰森漆黑，進入6月雨季，大雨傾盆，洪水洶湧，潮濕的蠻荒瘴癘之氣瀰漫，加上原始森林內毒蛇盤據、虎嘯猿啼，螞蝗、蚊蟲及各種小爬蟲類無數，各式傳染病大肆流行，加上糧餉斷絕，第五軍孤立無援，許多官兵不是餓死便是染病，葬身野人山。這第一路後撤部隊行軍困難，沿途拋棄火炮等輜重，失聯後幸經中英空軍發現，及時空投補給糧食與藥品，在7月底終於突圍而出，再轉至印度雷多，已是8月。

另有第二路後撤部隊亦進入野人山的「死亡之路」，在茫茫黑色原始森林中艱辛前進，抵達滇西劍川地區，而第三、四路後撤部隊則轉入滇西雲龍，犧牲慘重，原是遠征軍主力的第五軍，當最後集結於印度和滇西時，死亡人數已逾半，杜聿明將軍只用八個字形容「屍骨遍野，慘絕人寰」。

於1937年始修建的滇緬公路，全長有953公里，曲折宛延、工程艱鉅，卻僅費時九個月即完成，當時令世人震驚佩服。

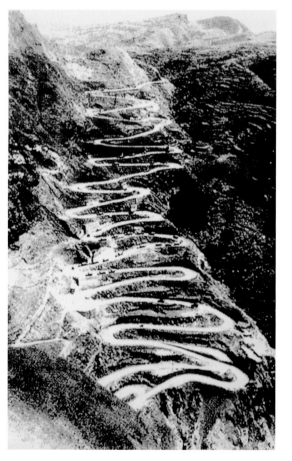

最慘絕人寰的那一幕，即是王壯為身歷其境的那一路軍，在撤入野人山，王壯為在雨林中行軍三個月，屢為水蛭襲擊，又須忍受瘴癘與飢餓之苦，幾致喪命，幸而生還，但身體已十分虛弱，在印度調養。

這次刻骨銘心的遭遇，王壯為後來曾為文寫成〈緬邊雜憶〉在1944年重慶《新民晚報》專欄連載二個月。

1942年8月當王壯為回到印度調養身體時，

正是史迪威這位中國遠征軍參謀長的藍伽訓練中心開訓之時，藍伽訓練中心位於印度一小鎮，這是史迪威為雪恥緬甸遠征軍失敗，積極編訓，為中國駐印軍再度反攻緬北的訓練基地。他先獲得最高統帥蔣介石的批准，又說服美、英政府，促使中、美、英三國聯合作戰，由史迪威任總指揮，羅卓英為副。

一顆以摹印篆所刻的「史迪威印」，邊款題署「史迪威將軍雅鑒，中華民國三十二年元月羅卓英敬贈」，正是王壯為於印度時羅卓英長官交託他治印，贈送總指揮的印物。只是過了兩個月便傳出史迪威控告羅卓英十大

美國史迪威將軍（右2）授旗中國當時駐印遠征軍時留影。

無能，而羅卓英也「拒絕接受美國人對他行政權威的干預，離開指揮部以示抗爭」，蔣介石只得於3月中旬（1943）下令調羅卓英回國。印石若能通靈，當會隨主人公回國，以示同心同德。1943年5月羅卓英調任軍令部次長。

▌掛牌刻印，壯夫為之

王壯為與張明隨訂婚後不久即遇上抗戰。他熱血從軍，她逃難流離。好不容易兩人結婚，又遇上太平洋戰爭，他加入遠征軍開拔到緬甸，她又逃難到重慶，兩人相隔千萬里，生死兩茫茫。

張明隨在大後方一直等不到夫婿的消息，內心忐忑不安，獨自到接近重慶的柳州去打探消息。也許上蒼有眼，不忍拆散這對離散夫妻，王壯為總算九死一生熬過上蒼的嚴厲考驗，苟全性命於亂世。

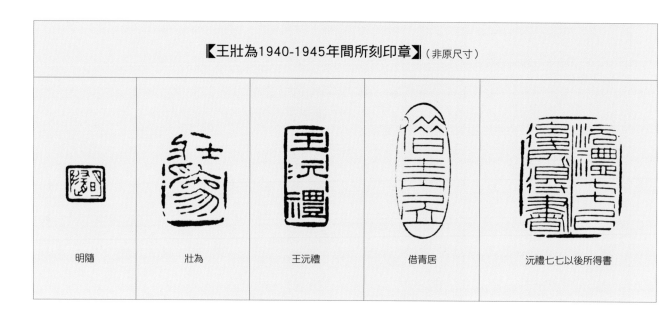

【王壯為1940-1945年間所刻印章】（非原尺寸）

明隨	壯為	王沅禮	借青居	沅禮七七以後所得書

　　當王壯為由印度「藍伽」飛回重慶已是1943年春，一切如樹梢上的新綠，又是嶄新的開始。

　　重慶自1937年中華民國首都南京告急，便成為抗戰時期的戰時首都，是政治、軍事、文化、經濟的樞紐，但也成為日軍的重點轟炸區，從1938年至1943年，五年多來，日軍分三個階段實施大轟炸，尤其是1939至1941年是規模最大、最慘痛的浩劫，日軍先投炸彈，繼投燃燒彈，重慶市陷入一片火海，斷垣殘壁觸目皆是，死傷慘重。當王壯為抵達重慶時，已是大轟炸的尾聲，除了8月23日最後的大轟炸外，市區已漸趨平靜。

　　歷經大劫難必將享有後福。1943年至1945年8月抗戰勝利，王壯為任職軍令部上校文書科長，由於身處後方，無須再南北轉戰或千里遠征，王壯為重回書印懷抱。

　　戰時物力唯艱，軍人薪餉微薄，王壯為以一介上校科長，在公餘之時，掛牌刻印，清儉度日，昔西漢揚雄有「童子雕蟲篆刻」、「壯夫不為」等語，身材高碩的王壯為叛逆地認為篆刻雖屬雕蟲小技，他偏要「壯夫為之」，這位王沅禮上校祕書科長，便以「王壯為」之名開啟鬻印生活。由王沅禮到王壯為正是他由刻印邁向篆刻藝術的開端，也是他書法由童蒙進入蛻變的開始。

每一趟旅程都是為了王壯為書印藝術的誕生做準備，在重慶兩年物質生活雖是清苦，但他的精神生活卻相對地富足。王壯為在陪都最印象深刻的展覽是踏入軍旅以來第一次在中央圖書館看到故宮的藏品展，尤其是看到王羲之（右軍）的「快雪時晴帖」、文徵明的小楷書法等歷代名家書法，雖然他以前也在北平看過，但當時並無多大體會，如今他只覺得名家的親筆墨蹟，就如親炙其人一般，充滿氣質、血脈，令他十分感動，也更拉近他與書法的距離。

人文薈萃，請益尹默

人文薈萃的重慶，書家、畫家、詩人、文學家、篆刻家等名家齊聚一堂，如此的因緣際會，竟是在國家多難之秋，才促成美好的因緣。在書法的諸多名家中以于右任、沈尹默兩位名氣最大。民國初年時就有「南沈北于」之稱，分別代表帖學與碑學的兩位大家。一向喜歡帖學，尤其是二王書法的王壯為，就在重慶遇到生命中的重要貴人——沈尹默。

起初王壯為是在中央圖書館欣賞到壁上懸掛的沈尹默行書，對他所作的論書詩，佩服得五體投地。

以前王壯為的學書經驗，除了幼時父親啟蒙外，便是自學，無人可指點迷津。如今這位效法二王、米芾，又摻以北碑、墓誌，精於用筆的帖學大家，又是傑出的學者、詩人，就近在眼前，他欣喜若狂連忙託友人代為介紹，主動登門求教。

作為五四運動新文化主將之一的沈尹默，是中國新詩的倡導者，曾任教北平大學，抗戰初始他應監察院院長于

【關鍵字】

沈尹默（1883-1971）

浙江吳興人，生於陝西興安府，早年留學日本，為五四運動的新文化主將之一，曾和魯迅、陳獨秀等主編《新青年》雜誌，是中國新詩的最早倡導者之一，曾任北大教授、校長及輔仁大學教授。為傑出的學者、詩人、書法家。其書法取法二王、米芾，又摻以北碑墓誌，精於用筆，有〈執筆五字法〉歌訣，且對二王帖學有精闢研究，書風清健秀潤，自成一家，與于右任分別被譽為近現代中國帖學／碑學深具影響力的二大書家，有「南沈北于」之稱。

抗戰時期，受監察院院長于右任之請，任監察委員，寓居重慶，重慶人文薈萃，創作達於高峰。著有《二王書法管窺》、《書法論叢》等十餘本書法理論著作。

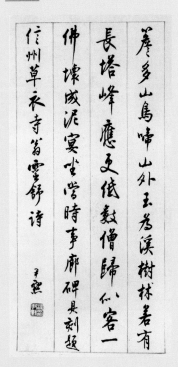

沈尹默　信州草衣寺詩　書法　64×30.8cm

29

右任之邀，南下重慶任監察院委員，公餘他寄情翰墨，寫字、吟詩、填詞，書法清健秀潤，頗為時人所重。

王壯為興奮地就近拜訪離家不遠的上清寺，旁邊尚有幾間簡陋宿舍，其中一間在竹籬木門上掛著「石田小築」木牌。他們初相見，王壯為只見六十歲上下的沈尹默戴著很深的近視眼鏡，作書卻十分勤奮，多作核桃大的字或棗栗般的小楷，他談到過去對〈張猛龍碑〉、〈龍藏寺碑〉、〈伊闕佛龕碑〉等碑臨寫很多，隨手便拿出朋友請他臨的〈龍藏寺碑〉紅格大楷給王壯為觀看，王壯為又看見他用小端楷所寫的自作詩詞稿，十分精絕。之後王壯為又斷斷續續去了「石田小築」約莫一、二次，他甚至有機會看沈老執筆寫字，並向他求字，王壯為也順機拿出自己的書法請沈老當面指教，只見沈老客氣地說：「兄書蒼勁有餘，若稍加韻致，則更佳矣。」這字字珠璣，王壯為十分重視。沈老並在筆的種類或執筆法或字體上給他許多指點，又送他〈執筆五字法〉歌訣，對後輩的王壯為鼓勵有加。

褚遂良　房玄齡碑（局部）
唐　楷書

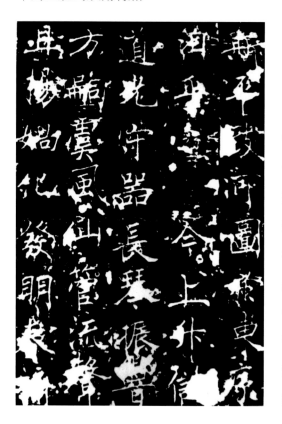

與這位名家大老交往，王壯為確實入寶山沒有空手而歸，從此他寫大中字時改用勁健的狼毫、紫毫，而在執筆上，他竟費時三個月，一改他二十幾年來大中食三指死力捏執，而以虛掌實指、運臂不運指為鍛鍊目標。此外在字體上，王壯為雖沒有臨寫沈尹默的書法，但有段時間沈老的書法態勢卻常在他心中盤據，王壯為覺得他的字受了若干沈尹默的影響，而且受沈老的指

　　那幅〈論執筆法〉(P32-33) 行書，王壯為的筆意之間有著沈尹默的遺韻，他先把沈氏的〈執筆五字法〉歌訣抄寫一遍：「擫用大指押食指，中鉤名格小指抵，內擫外押嵌已牢，鉤配格抵執乃死。如上所說多盡職，永不轉動成一體，五指包管掌自虛，掌豎腕平肘自起，肘起掌虛腕自活，隨己左右運不已。捉管高低擇其宜，端正欹斜唯所使，按提使轉腕出力，指但司執而已矣。」之後王壯為便開始洋洋灑灑地抒發他對千年用筆關鍵──執筆法的看法，句末他寫道：「執筆無定法，要在善勤使盡

31

之首厥心謂腕也以此之手執
筆之筆視其行墨遲速徐者徐疾
順手生理之自然揮灑便捷
是以畫者事之性者良法也其
者此日平此者不良法也
潘伯鷹曰世俗學去好之執筆善解
執筆易學善書此失誤此子學書平沈
階自浮書雖此是莫之能外苟能精
勤不懈其初雖未解執筆或其所
注入者水非漸悟寖假而自致之
語去思之思之鬼神通之此之謂也
往者學沈君書者君謂曰毋學
我之遲宜學我之勤向至之功也
不然苾其歸習之功而凌之執筆
雖有鐘張羲獻捉命指其掌
安能苾其巧哉　民南國丙戌十二月
末歲南呈寒後日澤闇書執筆法
執筆法定法要在善勤使畫用墨邑
　壯為

遠鳥閒雲去已微青原自水接
雲廊呼僮驅睡為烹茗吾寧
傾談對祖衣風雨九天搖夢楯
曙之陽寸草悅生機無端縈悼
閒又事抱晦吾甘号外脁
小樓舊葉古城東野寺新望
一雲中伏壁龍蟠動塞雨空窗
鳳尾掃區風弩口帆帶空心遠
待閒琴傳女指玉役欲閉門老
傳淨抱思子荷一階紅
乙亥郊居四首
　壯為

摩用大指押食指中鈎名格小
指抵內摩外壓押嵌已牢鈎
配核抵執乃死以上所說多盡
職永不轉勃成一體五指色管
掌自虛掌豎腕平肘自趯
肘起掌虛腕自浮陸已左右
運不已提管高低擇其宜端
正斜欹唯所使按提使特腕
出刀指但司執而已矣
沈尹默動筆五字法墨論之由
曰今所論執筆法者就人之身興俗
其手而有此法也就吾轉所用傳
毛之筆而有此法也善其吾轉作
書不以筆而號以口則此法不立善
其吾轉所用之筆若秦西之鋼筆
若古人之刀則此法不立亥吾曹之
身居其上者顧也而目慶焉
司視居其旁者而耳也而作去

[上跨頁圖]
王壯為　論執筆法　1946
書法　30.5×120cm

我束居此方除臘圍蒼徑冬
未盡凋疏隔雨鳴漆寂默
蘆堂風籟起調刀日無人語
最堪睡曉有禽言呢呢可招不覺
喜歸又初夏揮心展綠長屋
閉戶謊居泉采手寫滕緣風物
天閣情娟娟隔雨山縈夢細細
蓬壺草又生疏注虫魚志癖
蕉

王壯為　郊居四首　1947
書法　32×83cm

33

用而已。」似乎他在按沈尹默的執筆法書寫鍛鍊兩年後，對他以「擫、押、鉤、格、抵」的〈執筆五字法〉歌訣又有更深入的不同體會與論點。此篇論述也稍可窺見日後王壯為在書論上自成一家之言的清晰思辯。

▌由川入廣，浮海來臺

　　1944年是中國抗戰以來處境最艱險的一年，在國家緊急戰時關頭，10月蔣介石在重慶，發起知識青年從軍運動，以「一寸山河一寸血，十萬青年十萬軍」為號召，促使全國知識青年風起雲湧從軍，振奮民心士氣。羅卓英是全國知識青年從軍編練總監，負責培訓青年軍各級幹部，培養知識青年德、智、體、群全面發展，此時王壯為便擔任編練總監部機要室文書科上校科長，直至1945年8月15日，日本無條件投降，之後羅

［上跨頁圖］
王壯為　山谷語　約1948
書法　29×98cm

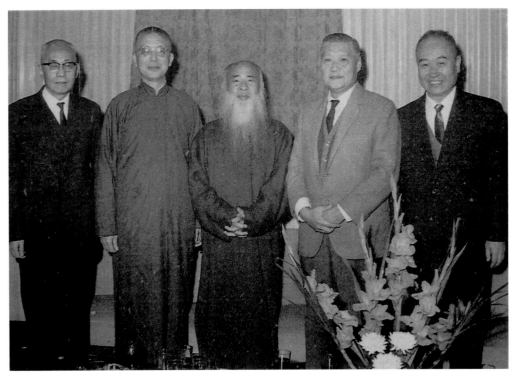

陳雪屏（左）在1968年參加王壯為（右）六十歲生日時所攝。當天其他賓客為：袁守謙（左2）、張大千（中）、葉公超（右2）。

臺灣銀行　臺灣土地銀行　中國輸出入銀行　中國產物保險公司　世華聯合商業銀行

卓英接任廣東省主席，王壯為就隨羅將軍由重慶飛抵廣州，供職廣東省政府祕書處，先後任一、四、五科科長暨參議等職。而羅主席卻於1946年重膺艱鉅，出任東北行轅副主任，主任為陳誠，在第一線指揮作戰，由於俄共支持，中共勢力增大，東北戰局逆轉，節節敗退。幸好這次王壯為並未隨羅主席遠赴東北作戰，仍留在嶺南。

抗戰勝利舉國歡騰，王壯為在廣東時期（1945-1949）正是他大量買書、讀書，充實自我，以補先前戰時無暇多讀書的遺憾。這位喜好文藝的上校科長，同時也結交廣東重要的藝術名家，如：國畫家關山月、丁衍庸及篆刻家馮康侯等，與名家切磋藝事，他開始對古文物的探究產生濃厚的興趣，開闊了他的胸襟與視野。

1949年大陸易幟，羅卓英隨蔣介石遷往臺灣，王壯為也攜眷浮海來臺。他從1937年9月從軍任宋哲元將軍第一集團軍總部少校祕書，後轉任張自忠將軍第59軍，再入羅卓英將軍的遠征軍第一路司令長官部中校祕書，隨軍遠征緬印，歷經生死戰由印度返重慶，先後任職軍令部與軍委會全國知識青年編練總監部上校科長，最後任廣東省祕書處科長直至1949年9月渡海來臺。

由於王壯為青壯歲月大都隨軍轉戰大江南北，歷經宋哲元、張自忠、羅卓英等將軍幕僚，軍中紀律嚴明，養成他嚴謹守信與堅忍剛毅的軍人本色，在來臺後藝術的開展上，不無影響。

時局動盪，選擇來臺又是一次生命的冒險。有人留在故鄉，有人客居他鄉，王壯為早已習慣

隨軍輾轉遷徙，他鄉／故鄉早已不分，終究混融為家國之鄉。

初來臺，王壯為以臺灣省立博物館研究員身分調往教育廳服務，翌年由教育廳廳長陳雪屏舉薦至陳誠行政院院長祕書室工作，並於總統府任官印篆鑄審核。1954年陳誠任中華民國副總統，王壯為亦任副總統機要祕書，直至1965年陳副總統逝世。

1965年王壯為轉任交通銀行總管理處祕書直至1976年退休，才正式成為專業的書法、篆刻家，此時王壯為六十八歲，對創作、寫作仍充滿雄心壯志。王壯為來臺任公職二十七年間，由於擔任祕書，幾乎日日與毛筆長相左右，當時許多政府機構或銀行牌匾，皆出自他手，如公保大樓、財政大樓、臺北教師會館或臺灣銀行、臺灣土地銀行、中國輸出入銀行、世華聯合商業銀行、中國產物保險公司、中華書局等，行筆剛健，結構嚴謹，允為題字高手。

[右圖]
王壯為　自作詩　1947　行書紙本　64.7×29.5cm
釋文：疏雨歇還作　午眠醒轉酣　時聞競渡鼓　卻夢荔支甘
款識：丁亥郊居小詩錄應　邢武仁兄兩政　易水王壯為
[左頁上圖]
王壯為所題字的機構牌匾五種
[左頁下圖]
丁衍庸　荷花青蛙圖　1978　水墨　151.5×69cm
（藝術家資料室提供）

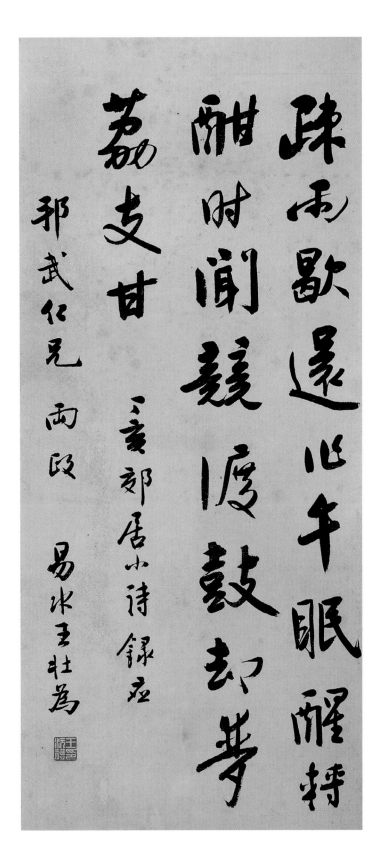

37

三、書印藝業，波瀾壯闊

光復前，臺灣的書法大環境承襲傳統及日治以來的書風，光復後加入渡海來臺書家，書風更為蓬勃，如「十人書會」共十回於國立歷史博物館展出，提倡臺灣書法風氣，培植書法人口，帶動60年代臺灣書壇雅集書會的興起，並促使「中國書法學會」成立。多次中日文化交流展，亦拓展了臺灣書家的國際視野。

50年代王壯為除任公職外，先後於多所大專院校教授書法、篆刻。60年代與曾紹杰、王北岳成立「海嶠印集」。王壯為在書法上創新突破，又不斷發表文章推廣書法，厚植國本。

[下圖]
王壯為刻印時的神態

[右頁圖]
王壯為　東坡酒經（局部）　1952　書法　125×41cm

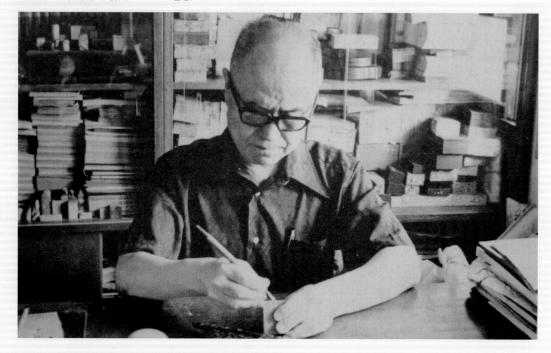

贏也始釀以四兩之餅而
龔拔而井泓之三日而井
凡餅熬而麴和投者必屢
有五日而浚定也晚定乃
州之令也晚水五日乃萬
兩水三之樣以餅麴凡四
酒之少勁者也勁正合為
之少留則糟枯中風而酒

十人書展，切磋精進

　　1949年中國國民政府播遷來臺，東渡的書法家直至十年後始有1959年「十人書會」於國立歷史博物館國家畫廊的第一次展出。光復後藝壇有1953年由書畫家籌組的「中國藝苑」，包括陳定山、丁念先、高逸鴻、陳子和、王壯為、張隆延等二十人，曾舉辦過書畫展，1956年也有「丙申書法會」由書畫界共同發起，如于右任、賈景德、李石曾、梁寒操、陳方、唐嗣堯、陳子和、傅狷夫、高逸鳴、丁翼等二十餘人。

　　另1957年有「基隆市書法研究會」，其前身是1940年「基隆書道會」，而他們在日治時期即與日本書道界有所交流，曾由「東壁書畫會」改編而成的主要核心成員辦理過全國書畫展覽（1939），以及全島

「十人書展」會場合影照。左起：傅狷夫、丁念先、丁翼、李超哉、王壯為、陳定山、張十之、曾紹杰、朱龍盦、陳子和。

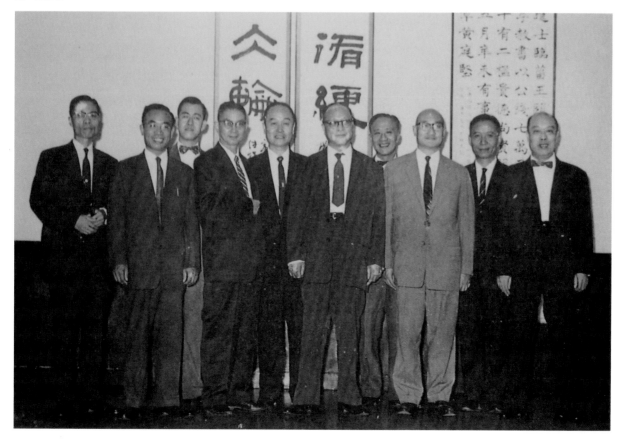

【傅狷夫】

　　傅狷夫書畫俱佳，是王壯為的好友，在某種程度上，王壯為受其「我寫字就是畫畫」觀點的啟發。

傅狷夫　松瀑　1998　彩墨　59×59cm

傅狷夫2000年所作書法〈長劍一盃酒　高樓萬里心〉

　　書道展覽（1942）兩次。1958年基隆市書法研究會又積極辦理「中日文化交流書法展」，中日雙方共五千件作品於基隆中山堂、市議會、市政府禮堂展出。展覽場面空前浩大，留下輝煌紀錄，王壯為亦提供行楷條幅參展，引人注目。

　　以民間書會的力量推展全國性、交流性的書法活動，殊為不易。翌年推出的「十人書展」由陳定山、丁念先、朱雲、李超哉、王壯為、陳子和、張隆延、傅狷夫、曾紹杰、丁翼等十位成長於中國北伐及對日抗戰的渡臺書家集結組成。

王壯為　戲筆也
1961　書法

[中圖]
王壯為　不時出新　1961
書法
[右圖]
王壯為　太白句隸書　1954
書法　122×29cm×2
[右頁圖]
王壯為　東坡酒經　1952
書法　125×41cm

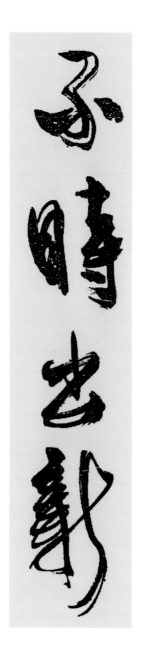

　　「十人書展」的展出，不知有否受到前一年「中日文化交流書法展」
的刺激？而更重要的催生是受到成立於1955年由馬壽華、陳方、陶芸樓、
鄭曼青、張穀年、劉延濤、高逸鴻等組成的「七友畫會」於1958年第一次
展覽的激發，「十人書會」與「七友畫會」成了李超哉口中所說的「攣生
姊妹」。

　　「十人書會」書家的社會地位崇高，與黨政的關係濃厚，國家資源的

運用活絡，由國家機構負責推動，為書法社團較為沉寂的1950、1960年代開啟了新的力量。

「十人書展」由1959年開辦到1975年的十六年間，共舉辦十次聯展（1964-1970年暫停），其中丁念先去世後由丁治磐加入。而「十人書展」所以每個月定期雅集，每年展覽，除拓展社會的書法風氣，也在同仁間相互切磋。王壯為說：「十人書展的目的，一是希望藉此引起更多人對於研究書法的興趣，二是同仁互相策勉砥礪，使自己的技法功夫能有上進。」

書家們之間的相互品評與觀摩及社會的評價，正是參加書展最大的收穫。王壯為在參與「十人書展」第一回後，竟開始認真地作功課臨寫了一年的褚遂良〈房玄齡碑〉，也許是他看到同仁的展出作品大多是臨摹碑帖為主，於是又痛下功夫補強基本功。

而在第三回的「十人書展」上，張隆延把十位書家的作品一一加以點評，評王壯為「努力常新」、「盡出己意」，又以「生辣狠」三字為評，說他的行草書飛白如雲流電掣。王壯為參展書法〈戲筆也〉（1961）、〈不時出新〉（1961）行草書行筆疾速，散筆飛白，線條一分為二，二合為一，的確別有奇趣。同時在某種程度上他也受到好友書畫家傅狷夫的啟發，在第四回展出前三、四個月的雅集中，王壯為曾聽得傅狷夫說「我寫字就是畫畫」，觸發他認為「寫字就是寫畫」，提出兩幅〈毫

（右側為王壯為所書蘇東坡〈酒經〉立軸，款識：「壬辰正月醫命戒酒，書東坡酒經一通以當飲歠。壯為」，下鈐印二方。）

萬里單車志先登六年器業
群雄豈愛春貢恩放書必似鶴
渡正平

山谷六言
之興隆夕壯為

甲辰之邑此溝穆集
莊岌儌為流觴故事
賦呈列生諸賢又美
椽冬二居曰洞天山堂云
壯為

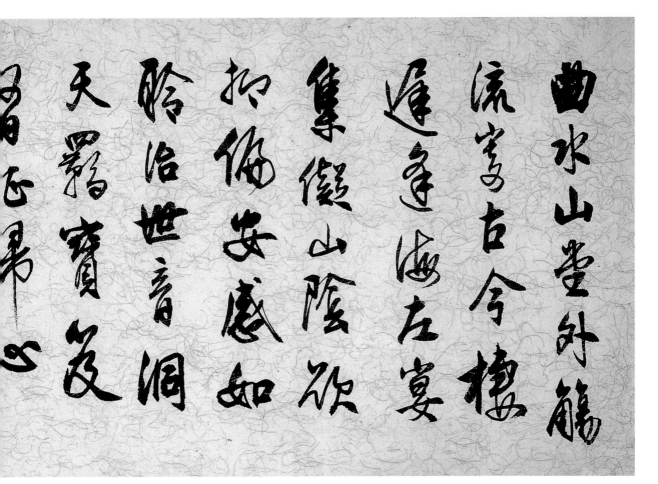

王壯為　甲辰北溝禊集詩
1964　書法　27×61cm

墨樂章〉（1962）新作，在墨的濃淡變化上，大膽嘗試，只因他一再主張「書家不應一味法古，而要有獨創一局的念頭，但『生新』不能憑空而生，還須『承舊』，否則非但無法獨樹一幟，還會落入惡道」。同仁間的精進切磋，使王壯為在書法的創作意志上不時越界，對一位曾是嚴謹的軍人來說，不啻是一大躍進。

　　這個以文人雅集聚會的「十人書會」，每次展覽都成為書壇盛事，除了一般熱愛書法的民眾參觀外，也吸引了許多學生在任課教師帶領下列隊參觀，甚至中南部前來參觀者也十分踴躍，國立歷史博物館前並設有臨時郵局，可加蓋「十人書展」郵戳，以為紀念。而第二回展出時，臺灣電影製片廠並拍製影片，向國際宣傳。甚至1974、1975年「十人書展」先後兩次在美國聖若望大學亞洲研究中心開展，李超哉現場揮毫，張隆延專題演講，在海外引起許多好評與回響。

[左頁左圖]
王壯為　山谷六言詩　1955
書法　110×38cm

[左頁右下圖]
王壯為　虎　1966
書法中堂　101×60cm

　　「十人書展」十回展下來，無形中培養了書法人口，帶動60年代臺灣書壇雅集書會的蓬勃興起，並促成渡臺書家與臺籍書家於1962年攜手合作，成立「中國書法學會」，又於1962、1966及1969年應日本教育書道聯盟邀請，組成「中華民國書法訪日代表團」，除參加中日書法國際會議，並參觀中日名流書法展覽會。

　　王壯為於1962年10月31日參加訪日代表團，任副團長，團長為程滄波，他曾在一篇〈「日展」觀書記〉中，提出四點心得：（1）日本寫字人口比臺灣多得太多。（2）日展的綜合風格而言是擺脫成法，特重創作。（3）變古創新的風格對臺灣代表團有很大的刺激。（4）將書法視為純藝術且藝術須重創作不重模仿。文中又介紹日本「少字數作品」，如德野大空的〈響〉，印南溪龍的〈雲上之嶺〉，柳田泰雲的〈無心〉，手島右卿的〈洗耳〉，王壯為認為是以淡墨寫出少數的大字而玩出態勢趣味，筆法與墨法各占一半。又介紹「日本字」書寫，他以為摘取短句菁英，淡墨細筋，吐露筆端，自是具有一番高超的境界。

中華民國書法訪日代表團
1962年訪日，王壯為（左8）
擔任副團長。

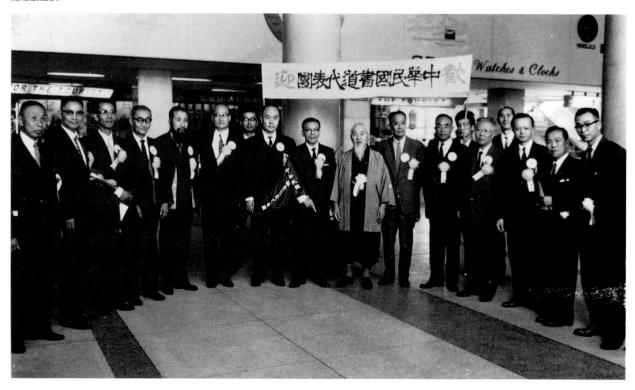

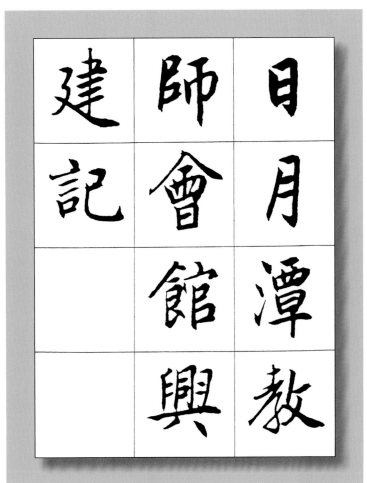

王壯為　日月潭教師會館興建記　1960　書法

程滄波寫老子《道德經》書法
作品（王庭玫提供）
釋文：谷神不死　是謂元牝
元牝之門　是謂天地根
綿綿若存　用之不勤
老子

王壯為指出日人作書，特重行草，較近作畫，又重用墨，濃淡燥濕變化
極多，不過他先前所作的濃淡數層並寫出縱深感的作書方式，日人尚
無。王壯為也曾就第三次書道訪日團做一記錄。這次在上野日本美術協
會會堂召開的國際會議，日方提出三項建議：（1）尊重漢字，（2）文
化資料交流，（3）加強辦理日華書道展；我方則提出：（1）中日書道
協會組織化，（2）邀請韓、越、港、澳參加國際會議。

　　幾次下來，我方代表團對日本在書法上變古求新，精益求精的創
作態度，敬佩之餘亦有所省思。而王壯為卻承擔席上揮毫示範，且日方
高價求書者不絕於途。同為訪日代表並熟悉日本書家與展覽的書法家李

普同說：「國人書法作品在日本有市場者，即先生為寥寥無幾中之一位。」

石證三生，蒼竹藏珠

1966年，王壯為（右）與書法家張十之（中），以及金石書法家曾紹杰合影。

　　適逢建國五十年，國立藝術教育館舉辦臺灣首次篆刻展覽會，人氣聚集，參觀熱絡，熱心推廣篆刻的王北岳見時機大好，況且1949年由戴壽堪籌組的「臺灣印學會」又已無運作，擬再組印會，乃與李大木邀王壯為、曾紹杰兩位名篆刻家於1961年共組印社。王壯為提議社名為「海嶠印集」，意指位居海上小島的臺灣，地勢多山而突出，篆刻人才出類拔萃，社友定期聚會，積極倡導金石風氣，1963及1973分別舉辦展覽，出版印集，嘉惠後學。個性豪爽的王壯為熱中印事，曾捐資十萬元，獎助篆刻新秀獎，鼓勵年輕人積極習篆治印。「海嶠印集」對日後的篆刻雅集與展覽，具有指標性的影響。

　　喜歡蒐藏印石的王北岳，有一次在中華商場古玩店裡，忽然發現一

《吳昌碩篆刻與書法》

吳昌碩 壽石
篆刻

吳昌碩 默默道人
篆刻

吳昌碩 園丁墨戲
篆刻

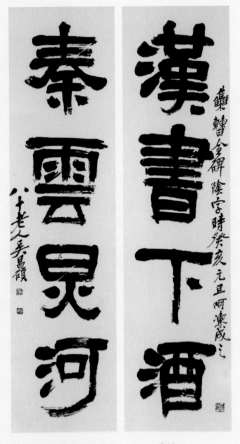

吳昌碩 漢書秦雲四言聯 1923 書法

王北岳 行書條幅 1984
68×34cm

　　枚刻有「沉禮」邊款的「蒼竹」朱文印，印風取法吳昌碩。等到「海嶠印集」同仁聚會時，他一問王老師原委，訝異得知原來是婚前王壯為替住在保定的未婚妻所刻的定情物，幾經戰亂竟輾轉流落於臺灣。王北岳立即購藏贈予王壯為，但他也把握機緣向王壯為索求一印相贈。王壯為爽快允諾，刻「戰美蓉」回贈，款題：「北岳兄於臺北市肆買得拙刻小章，蓋三十餘年前為明隨所治，經亂不知何人攜至此，流落市廛，承以見歸，因為賢嫂刻此奉報，己酉正月壯為時年六十一。」時為1969年正月，正是新春好吉祥物。由二十八歲到六十一歲，兩枚小篆印章正透顯出王壯為三十三年間的歲月淘洗，篆刻風貌的日趨堅實。

　　這方印石雖小，只刻兩字，但那兩字卻是王壯為替未婚妻名藏

49

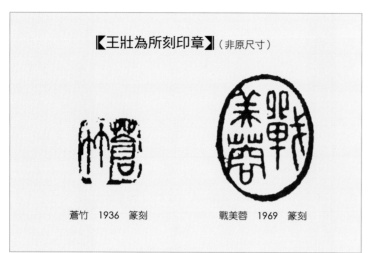

【王壯為所刻印章】（非原尺寸）

蒼竹　1936　篆刻　　　　戰美蓉　1969　篆刻

珠所另取的「蒼竹」別號，石雖不能言，卻藏著刻印者的一片真心。「蒼竹」更是見證一段不因烽火無情而情牽萬里的盟約。失而復得的「蒼竹」，有如石證三生，印石有情，情緣天定，讓王壯為百般疼惜，他終於掩不住心中的雀躍，浪漫風發地賦詩五首，又邀來十餘位文人雅士共襄盛舉，如陳定山、劉太希、莊嚴、臺靜農、江潔生、曾紹杰、成惕軒、周棄子、李猷、王開節、吳萬谷、江兆申、王北岳等，無論是題詩、題詞、吟詠、作跋，大大贊頌一番，允為藝壇佳話。

秀外慧中的蒼竹是將軍之女，擅小楷及水墨畫，更擅刻印鈕，兩人合作無間，共締金石盟。

▌大學嚴師，精研書學

王壯為初來臺寓居於臺北牯嶺街，對於喜愛讀書、買書、研究的他來說最為適合。牯嶺街在日治時期是專為日本人規劃的住宅區街道。二次大戰後日本人遣返在即，礙於規定，只能攜帶簡單的衣物及日用品，因此紛紛將自家收藏的字畫、碑帖、古董、藏書、舊雜誌就地擺攤拋售，日人逐漸離去後，牯嶺街曾空曠一時，但1949年後又逐漸形成書肆。

王壯為得地利之便，在牯嶺街購得日本出版的全套《書苑》雜誌和《書道全集》，以及先秦篆籀、漢魏六朝碑刻印本，他日積月累地觀看學習，涵養書學造詣。王壯為所購得的日人留下來的碑帖或舊書、雜誌，成長於日治時代的臺籍書法家早就擁有，而對大陸來臺的書家來說，卻是十分難得的資料。

[右頁圖]
王壯為　介紙小楷之四
1965　書法　40×28cm

50

丁亥秋日購得胡鎮鶴孔雀華蟲凍
柳雪花俱老蒼雄厚莨之年家文聞
其嗜學學為舉業靈機鴻聲再濟之
老蒼不薄而厚其藏將見雪花凍柳
春昌陽遂暄照肆好牽筆為二年家
文書二年文不可不戀王鐸后為字
下裝之二字
古王孟津草書帖其父如此大抵
信意任筆為之而辟書古異偶以
平安堂製倭筆錄之乙巳

王壯為才來臺兩年，因緣際會1951年便應聘為臺灣省立師範學院（今國立臺灣師範大學）篆刻兼任教授，1958年又於國立藝術專科學校（今國立臺灣藝術大學）兼任，教授篆刻，1963年更在中國文化學院（今中國文化大學）藝術研究所首開書史研究課程。

由一介軍人祕書到大學教授，王壯為所憑為他一向孜孜不倦地勤讀、勤學、勤思考、勤寫，並不斷於《暢流》半月刊發表連載「玉照山房印話」七篇（1951-1953）、「暢流書苑」連載七十七篇（1959-1963）、「書林」連載四十八篇（1968-1969）又於《大華晚報》「墨談」連載二十餘篇（1958-1959）、《中央月刊》「書法講話」連載二十六篇（1973-1975），論述不斷，無論是談書法源流、書法美學、書史變遷或篆刻發展脈絡、運刀原理、空間布白或書畫賞析、鑑定、文房四寶等等，部分文章並集結出書，如《書法叢談》、《書法研究》等，廣為流傳。

王壯為　張懷瓘八分贊四體
屏（之一）1960　書法

除一般論述外，王壯為不忘深入探研、發表他精闢的書法研究論文，如〈中國書法文字的合一與分離，及其藝術性質〉（1976），闡述書法與文字兩者的離合關係，合一時的實用性，兩者分離時的藝術性，以及唐代張懷瓘「約象立石」之說，對草書成為抽象藝術的深入分析。又發表〈漢唐間書法藝術理論之發展〉（1981），文中詳述後漢崔瑗（77-142）的草書勢，是第一位以藝術的審美觀借各種物象比擬草書的動靜變化態勢，繼而又以張懷瓘的《書斷》說明「約象立石」書法的筆墨造形表現與音樂都是高妙的抽象藝術。再如〈書法中之筆法源流〉（1987），對書寫筆法以實際出土文物印證，論定圓筆、方筆之外的尖筆存在與發展脈路。

王壯為這位學生眼中的嚴師，既創作又寫作，治學嚴謹，少有人能出其右，而他的學生或好友，如果旅居海外，王壯為一定把握機會託請他們添購圖書，如「十人書展」成員張隆延旅美期間，便常替王壯為購買美國博物館的藏品圖錄和香港的大陸出版品回國，最後王壯為索性放一筆錢於張隆延處，以便他斟酌購書。另有駐日記者黃天才便時常在東

京代購日本專家所編著的書畫、篆刻圖書或碑帖，或有關水墨書畫題款及鈐印圖書。

　　熟諳日文的黃天才不解為何不太懂日文的王壯為總是要購日文書，原來王壯為是從他早年向王悅之習得的日文基礎，再從日文中的漢字讀出書文大意，王壯為常常一面翻閱剛到手的新書，一面感嘆：「看看人家的研究功夫多麼踏實，我們應該慚愧呀！」不知是否因為青年時期對日抗戰的血淋淋經驗，及至目睹日人的書篆成就，引發王壯為不斷深入探究書理、書蹟、書史、書人，不讓日人專美於前？這是否也是另一種愛國、報效國家，軍人本色的發揮？

▌復興文化，厚植國本

　　1966至1976年發生在中國大陸的文化大革命，當毛澤東大為批判學術界、文藝界、教育界等各界的資深前輩，造成中國文化、中國道德傳統的蕩然無存時；在臺灣的中華民國順勢而為，反而大力以復興中華文化作為中國道統的象徵，以倫理道德為淑世之本，以民主自由為福國之

則，以科學技術為正德利用厚生之實為宗旨，展開思想文化運動。

　　1966年11月，由孫科、王雲五、陳立夫等聯合發起中華文化復興運動，翌年成立委員會，推舉總統蔣中正為會長，陸續制定文化政策，如設立由中央到地方各文化中心機構，聯合全國文藝界舉行文藝座談，舉辦各種文藝季，獎勵文藝創作，設立文藝研究班，輔導各種文藝活動如書畫展覽、戲劇演出、舞蹈表演、音樂演奏，各種文藝創作比賽等等。

　　書法為文化的一環，為文化的核心，它的經典性既不容破壞也不容質疑。渡海來臺的重要藝文人士頓時任重道遠，王壯為就受聘為中華文化復興運動委員會的委員之一，在中華文化復興的大旗下，許多與書法相關的比賽如火如荼地展開，如全省國語文競賽，而全省美展自二十二屆起增加書法部，又辦理許多文藝座談會。

　　在1969年6月王壯為參與的「中國書畫與中華文化復興」座談會，會中他愷切地提出五項建議：（1）小學、中學應列為必須課程，加強有關書法活動，（2）培養師資，加強師範專科以上學校書法課程，（3）提倡宣傳使社會注重研究書法的風氣，（4）創辦專門書畫的刊物，舊詩、詞、書、畫及雕刻等藝術均可納入，並報導書畫學會活動情形，（5）獎勵書畫工具的改良。

　　王壯為提出的意見非常吻合他務實的軍人本色，以他書法的養成歷程，他深知書法師資培育的重要性及社會風氣助長的必要性，以及書法教育從小扎根的根本性，王壯為再度發揮他治學嚴謹的精神，為國建言，厚植國本。同

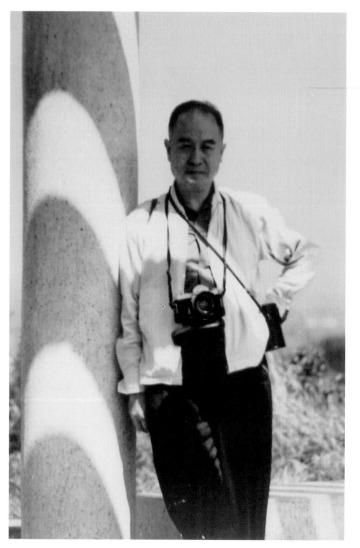

[下圖]
王壯為1969年攝於桃園虎頭山

[右頁圖]
王壯為
去凡任樸集竇靈長句行書聯
1963　書法　140×34cm×2
釋文：去凡忘情象賢蹈抽
　　　任樸不失離古驪真

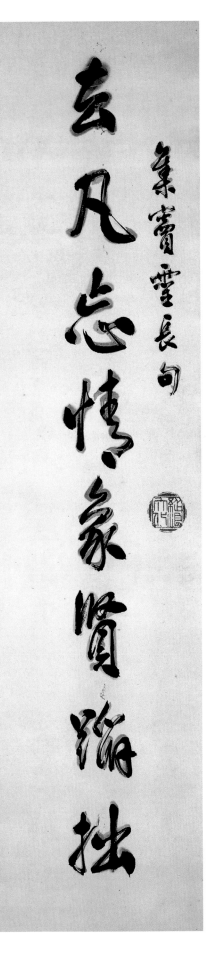

集寶雲長句

去凡忘情象賢游拙

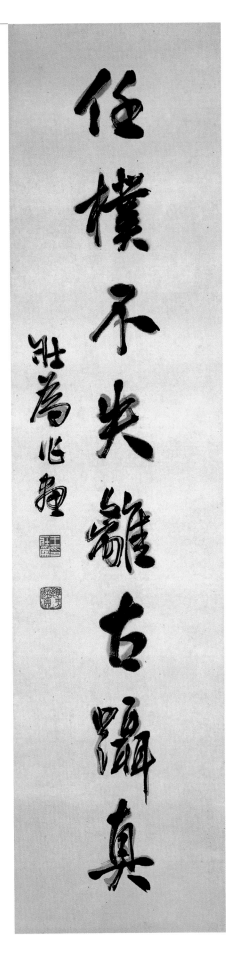

任橫不尖離古顯真

壯為此翁書

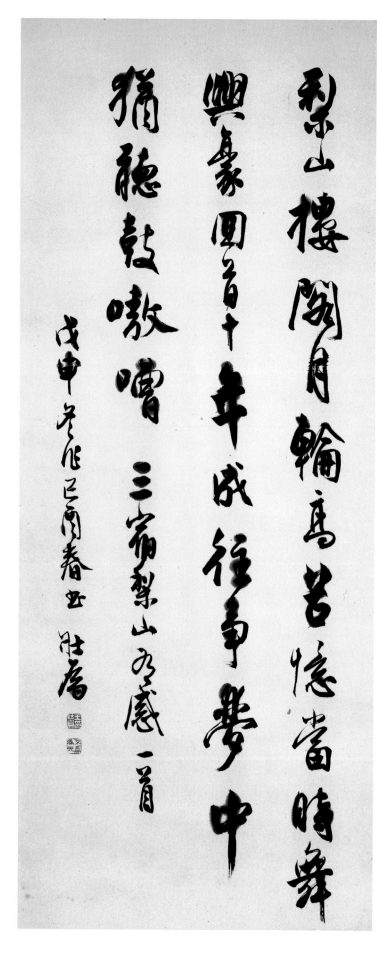

[左圖]
王壯為　三宿梨山有感一首
1968　書法　132×53cm
釋文：梨山樓閣月輪高
　　　苦憶當時舞興豪
　　　回首十年成往事
　　　夢中猶聽鼓嗷嘈

[右頁左圖]
王壯為　憨山山居詩
1971　書法　140×35cm
釋文：一片寒心雪夜
　　　數聲破夢霜鐘
　　　爐內香銷宿火
　　　窗前月上孤峰

[右頁右圖]
王壯為　朱熹詩　1972
行書　136×34cm
釋文：昨夜江邊春水生
　　　蒙衝巨艦一毛輕
　　　向來枉費推移力
　　　此日中流自在行

一凡寒心雪夜蛬聲破夢霜鐘
爐內香銷宿火臨前月上孤峰
憨山老人詩　壯為辛亥

昨夜江邊春水生蒙衝巨艦一毛輕
向來枉費推移力此日中流自在行
瑞彥老弟索書　壬子初冬　壯為

時他也應各界邀請作專題演講、揮毫示範、出席評審、大學講課、發表文章，對書法的倡導不遺餘力，竭盡貢獻所學，只因他實在不願看到曾經伴他成長的書法，在他的祖國被破四舊般的掃地出門，他維護書法心切，似乎有心再造書法的發皇地在寶島臺灣。

全省美展中的書法比賽，自此成為臺灣戰後書法新生代較勁的主要競技場，今日許多中壯輩書法家的發跡大都循著競賽得獎而來。

▊王門八子，翰墨傳薪

王壯為　行書聯　1971
書法　83×26cm×2

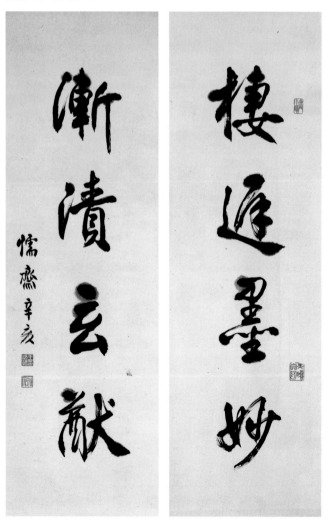

1976年12月王壯為特別挑選七位弟子，同日拜師，有周澄、薛平南、杜忠誥、譚煥斌、蘇峰男、徐永進、薛志揚，王老師屏棄傳統的三跪九叩古禮而改為三鞠躬，並請來曾紹杰、傅狷夫、李普同三位藝壇前輩觀禮。曾紹杰要弟子們多看古人佳作，勤刻多寫，李普同勉勵七子要尊師重道，努力不懈。傅狷夫則鼓勵他們要鍥而不舍學習詩文書法，光大師門，成為各有成就的「王門七子」。王壯為則送給各個弟子一份書法和篆刻工具，作為象徵性紀念品。如今「王門七子」秉持王老師的教誨，在藝壇無論是書法、水墨或篆刻或書學研究，都已耕耘出一番成果，傳承「玉照山房」的翰墨文脈，不負恩師及先輩所託。

書畫家周澄覺得王老師性情豪放爽朗，為人懇切中肯，在篆刻的教學傳授上

影響臺灣最大。書法家杜忠誥覺得王老師一生率情任真，不僅全力投入創作，也常將他的實踐所得著為篇章，指引後學，是藝壇少數理論與創作都具傑出成就的前輩。書法篆刻家薛平南以王老師常刻的「勤精進」三字說明老師從事藝術的態度，並認為王老師以七十歲古稀的年齡仍創作不輟，每年保持近百方作品，印風更為縱橫自如，入於化境。書畫家徐永進感恩王老師隨機教育，不但教他書法又教他做人處事，他秉持王老師求新求變的觀念，在書藝創作上繼續深入傳統又走入現代書藝。書法篆刻家薛志揚在弟子中最為年輕，曾擔任王老師書僮一年，他感覺王老師具有積極的人生觀，且創作態度一絲不苟，作品能雄能秀，是印壇一代宗師，他以傳承「玉照山房」的印風，並發揚光大為己任。

王壯為　如南山之壽　1973
篆書　60×38.5cm

　　而王壯為為何晚年六十八歲時忽然興起生平第一次想收入室弟子呢？他在《石陣鐵書室丙辰日誌摘鈔》中寫道：「吾藝向來無師，自視亦非無造就，我既無師何必為人師，有志者既非必仗師，成藝又何必投師哉？乃近以年將七十能得英才而教育之，也是一樂，遂動錄徒之念，人由我擇得七人焉。」

　　原來王壯為並非好為人師，只是一向重視教育的他，仍以得英才而

三、書印藝業，波瀾壯闊

[右頁左上圖]
徐永進書法作品（徐永進提供）
徐永進　得一　2014　草書
135x135cm

[右頁左下圖]
薛平南書法作品（薛平南提供）
薛平南　琴靜得古韻，心清聞
妙香　2014　行草對聯
136×34cm×2

[上圖]
薛志揚　世說新語　2006
篆書　128×49cm

[右上圖]
繼「王門七子」後新增「東瀛
一子」，王壯為1990年所書
的「王門八子」名錄。

[右下圖]
王門七子拜師時留影。前排左
起：傅狷夫、王夫人、王壯
為、李普同、曾紹杰；後排：
薛志揚、薛平南、蘇峰男、周
澄、譚煥斌、杜忠誥、徐永
進。

教之為人生樂事。王老師所擇選的弟子，都已追隨他多年，如今正式拜師齊入「玉照山房」門牆，傳薪的意義甚於一切，「玉照山房」書法、篆刻的書香文脈終於後繼有人。

　　而「王門七子」於多年後又再添「東瀛一子」——原田歷鄭，為「王門八子」。原田為出生日本九州的書法、篆刻家，並將書篆運用於木刻與陶刻上，粗獷大氣，頗具特色，1984年來臺初識薛志揚，透過

心清可古韻
坐靜得玄機

甲午新春 薛平南年方六六蔣

槃靜得古韻
心清吟妙禾

蓋文章 經國之大業 不朽之盛事 年壽有
時而盡 榮樂止乎其身 二者必至之常期
未若文章之無窮 曹丕典論論文語 研農

杜忠誥 曹丕典論論文語 2006
行書 136×35cm
釋文：蓋文章 經國之大業 不朽之盛事 年壽有
　　　時而盡 榮樂止乎其身 二者必至之常期
　　　未若文章之無窮 曹丕典論論文語 研農

他引介拜見王壯為，1989年終於如願以償得以進入師門，拜師學藝，一窺堂奧。

幾十年來他「以藝會友」日、臺來回奔波，深獲臺灣觀光局表揚，誠為美事一椿。回想王壯為二十九歲離開「玉照山房」大宅院，是為了投筆從戎奮勇抗日，而半世紀後，八十一歲的王壯為在臺灣竟收錄一位崇敬他書法、篆刻的日本弟子，「玉照山房」的書藝從此跨入東洋，藝術正讓世間的國恨家仇一一泯去，閃現人性的靈光。

王壯為的門生無論是入室弟子或學校受教學生，與老師彼此之間相互親近，自是生命品質上擁有某些同質性，方能成就一番美好因緣，締結一段不隨生命消失而變質的師生緣。「玉照山房」的主人雖已離世，而他的精神與藝術堂奧卻長存門生當中。門生多勤奮精進，繼續守護「玉照山房」的書香文脈，護持藝術的薪火永續相傳。

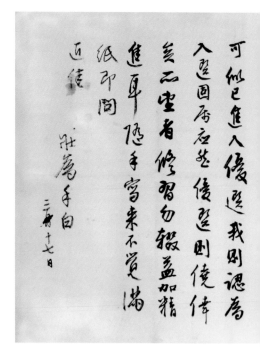

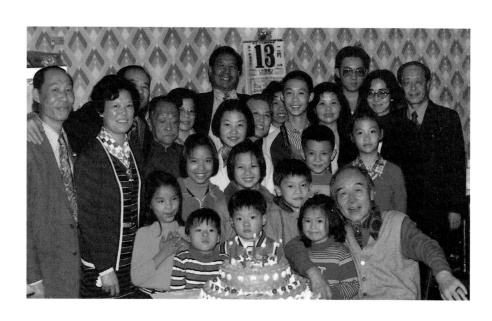

[上跨頁圖]
王壯為寫給在金門服役的徐永進書信
釋文：
永進老弟今接 來函知駐戌金門甚為欣慰 軍旅生活過去曾有八年經驗 雖非擔任戰鬥而深知團隊生活之可貴 吾弟今日擔當國家責任實為一段難得經驗 任務第一 有閒從事書畫亦樂事也 閱來函書法有進步 文句也有進步 可知軍旅生活之有益 盼珍惜此段時光隨時進修為要 惟有數字應注意改進 「壯」易使人誤為牡字 「隔」右下部份不對 須寫作隔或隔方好 又免字末筆要盡量勿寫成撇形 凡此望注意改之 日前審查全國美展書法作品見你所寫心經 應是臨寫集王本惟加入一些自己的筆法 略近何紹基 雖尚熟練卻損高雅 惟各委員一致評可似已進入優選 我則認為入選固屬應然 優選則僥倖矣 所望者修習勿輟 益加精進耳 隨手寫來不覺滿紙 即問近佳
壯為所白 三月十七日

[右頁下二圖]
王壯為的水墨畫小品

[右圖]
1978年，王壯為為七十歲生日時與全家人開心地合影。

永進吾弟今擔
東西乃駐戍金門甚為欣慰
軍旅生活過去曾八年經驗
雖非擔任戰鬥而深念團隊
生活之可貴吾
弟今日將當國家責任寶為
一般的經驗任務第一乃關
係事畫畫無樂事也關乘西
畫法乃進步勾句也乃進步
可知軍旅生活之乃益眼珍
惜此段時光隨時進修為要
惟乃數字居注意改進牡丹
使人誤屬牡丹隔者下部作不
對須寫眼隔或隔方好又免字
李筆要妥量勿寫成捺形凡
此望注意改之 日前審查全
國美展畫作品見你正寫心
經在是眼寫集正本惟加入

四、書印合一，由博而精

王壯為的學書歷程，先築基於顏、柳，又摻入北碑的雄強剛勁，再以二王為宗，尤其對王羲之的〈蘭亭序〉更是鍾愛不已，朝夕臨摹。於重慶時又受沈尹默書風薰陶，在蒼勁中融入華美的韻致。渡臺後，他又出入褚遂良、趙孟頫、文徵明等書法，採眾家之美，融為一體。加上篆刻的側鋒取勢，刀筆合一，寫來字字爽利，靈動有致。六十五歲時，他拼著暮年精力，對晚近新出土的長沙戰國楚繒書等，不但研究有加，並集之為聯，書寫出篆隸合參的「新體書法」，真如齊白石晚年的「衰年變法」。

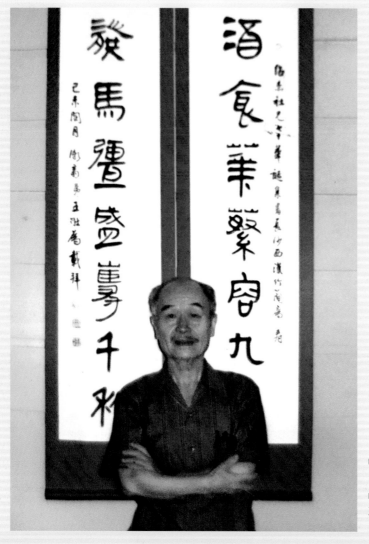

[左圖]
1979年王壯為於作品前留影

[右頁圖]
王壯為 以己意臨蘭亭（局部）
1974 30.5×132cm

64

永和九年歲在癸丑暮春之初

于會稽山陰之蘭亭脩稧事

也群賢畢至少長咸集此地

有峻領茂林脩竹又有清流激

崇山

湍暎帶左右引以為流觴曲水

列坐其次雖無絲竹管弦之

博臨諸家，採擷眾美

　　在王壯為的學書歷程中，早年童蒙及少年時代學到顏真卿〈多寶塔碑〉的圓實堅固、柳公權〈玄祕塔碑〉的緊密間架、歐陽詢〈九成宮醴泉銘〉的森嚴瘦勁，扎下唐代書家法度嚴謹的基礎功，之後又學結體端整，方筆字體的〈張猛龍碑〉及二爨、〈龍門二十品〉等雄強、剛勁的北碑，及至看到王羲之的〈蘭亭序〉更鍾愛不已，朝夕臨摹。30年代戎馬倥傯之際，戰爭吃緊，學書暫輟，直到重慶時期始有機會請益沈尹默，受到他的書風薰陶，在蒼勁的筆墨中融入華美的韻致。

　　王壯為渡臺後書法有褚遂良「字裡金生，行間玉潤，法則溫雅，美麗多方」流麗婉逸的韻致，與他在1959年重值求得清代王虛舟的〈仿褚河南千字文真跡〉一冊，對王虛舟空明飛動的筆畫時時審視，領悟受用，浸淫其中，有所關係。且王壯為對國立故宮博物院所藏的〈倪寬傳贊〉或葉公超藏的〈大字陰符經〉或宋拓〈雁塔聖教序〉或褚摹〈蘭亭序〉，除心追手摹外，又發表〈褚字雜說〉及〈題宋拓雁塔聖教序兼論褚書〉等文，對褚字的臨寫與研究，十分用功。

　　同時王壯為對趙孟頫遒美秀逸的書風，也多所臨仿，如渡臺前一年的〈臨趙孟頫小楷長卷〉（1948），而對趙孟頫用筆方圓並用，蒼勁遒美的〈玄妙觀重修三門記〉更是厚賞有加，王壯為的行書或楷書不時含

[下跨頁圖]
王壯為　臨趙孟頫小楷長卷
約1948　書法　23×165cm

千字文

梁貞外散騎侍郎周興嗣次韻

天地玄黃 宇宙洪荒
日月盈昃 辰宿列張
寒來暑往 秋收冬藏
閏餘成歲 律呂調陽
雲騰致雨 露結為霜
金生麗水 玉出崑岡

[左上圖]「玉照山房」藏王虛舟楷書千字文
[右上圖]「玉照山房」藏明傅青主書法

藏著「趙體」圓轉遒麗的筆姿墨韻。

　　此外王壯為對被譽為趙孟頫之後第一人的文徵明，也是特別推崇，來臺之初也曾臨摹，尤其他還收藏有《耕霞溪館帖》所刻的佛遺教經、黃州竹樓記、赤壁賦及文徵明草書詩卷和小楷〈蘭亭序〉，筆筆無不精到絕倫，秀娟生動。

　　所以渡臺時期1940、1950年代，王壯為的書法出入褚遂良、趙孟頫、文徵明諸家，褚、趙、文諸家都是以二王為師再脫胎而出。王壯為採擷多家，汲其精髓，自成面貌。

右軍為體，魏晉風韻

　　王壯為自謂自己的本體字是王右軍的行書。早在弱冠之前王壯為便已臨摹他最心儀的王右軍〈定武蘭亭〉，之後再臨摹〈褚本蘭亭〉，他

提筆揮寫的王壯為，樂以忘憂。

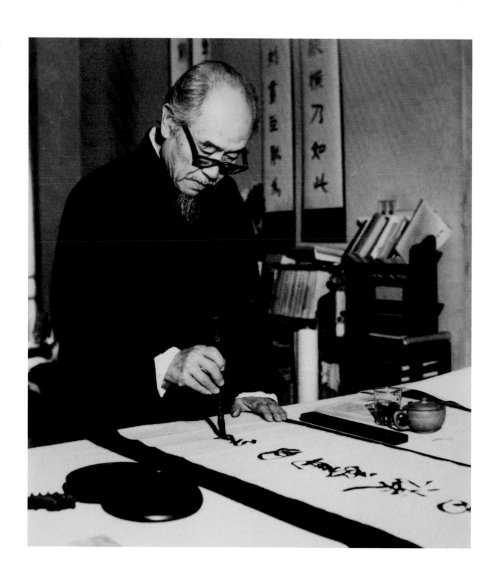

文徵明　離騷經卷（局部）
1552　楷書　23×263cm

認為定武蘭亭的特點較為凝重含蓄，不像褚本的鋒芒畢露。

　　1960年3月國立中央圖書館舉辦「蘭亭展覽」，邀集臺灣書畫收藏家提供展品，王壯為便提出十二件蘭亭刻本參展，計有〈固向之痛夫文〉六字雙鈎刻本〈蘭亭序〉（P.70）、《滋蕙堂帖》「領」字從「山」本〈蘭亭序〉、《滋蕙堂帖》又一本〈蘭亭序〉、《玉虹鑑真帖》刻本〈蘭亭序〉、《耕霞溪館帖》雙鈎蠟本〈蘭亭序〉、《耕霞溪館帖》刻宋

[上、下圖]
玉照山房藏〈固向之痛夫文〉
六字雙鉤刻本蘭亭序〈前、後
兩部分〉

[右頁左上圖]
王壯為生活小照　1981

[右頁右上圖]
王壯為（左）1977年與孔德
成（中）及書法家臺靜農合影

[右頁下圖]
1986年王壯為與家人合影

仁宗書〈蘭亭序〉、《谷園摹古法帖》米芾〈臨蘭亭序〉、《谷園摹
古法帖》趙孟頫〈臨蘭亭及十三跋〉、《玉虹鑒真帖》虞集隸書〈蘭
亭序〉、《玉虹鑒真帖》王鐸〈臨蘭亭序〉、《國朝名人法帖》陳兆

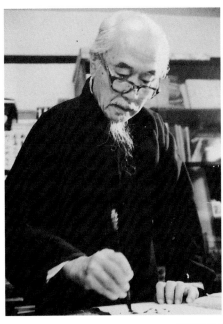

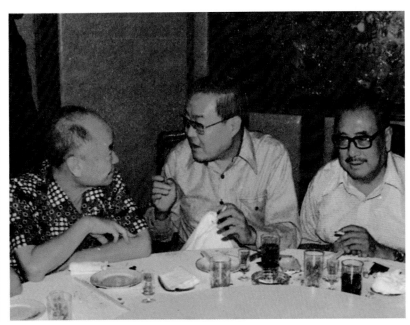

欄紙臨此一本係為王壯為年丑七

第二乙丑孟夏四每年前辛丑為緣

者必將有感於斯文

敘時人錄其所述雖世殊事

異所以興懷其致一也後之攬

誕齊彭殤為妄作後之視今

能喻之於懷固知一死生為虛

善合一契未嘗不臨文嗟悼不

不痛哉每攬昔人興感之由

期於盡古人云死生亦大矣豈

能不以之興懷況脩短隨化終

欣倪仰之間以為陳迹猶不

隨事遷感慨係之矣向之所

崙〈臨蘭亭序〉、《國朝名人法帖》沈梧小字〈臨蘭亭序〉。此外王壯為還藏有文徵明畫蘭亭圖軸，上有衡山小楷〈蘭亭序〉。

王羲之的〈蘭亭序〉已成為中國書法史上的聖品，無論是墨跡或刻拓本，王壯為覺得具有無上的魔力，他對墨跡與刻拓本之間的差異無不用心體察，加以比對，且對〈蘭亭序〉的各種傳本的傳藏過程或典故知之甚詳，為書家之少有。王壯為並常為文發表王羲之相關文章，如〈蘭亭之話〉（1959）、〈蘭亭展覽〉（1960）、〈談胡氏集右軍書及前代集王石刻〉（1962）、〈談集字與摹刻〉（1962）、〈記趙子昂臨蘭亭墨蹟〉（1961）、〈王右軍行穰帖墨蹟〉（1961）、〈王右軍墨蹟〉（1962）等等。

王壯為1985年所臨王羲之〈蘭亭序〉　行書　27.5×78.5cm

王壯為約1957年所臨定武本〈蘭亭序〉

王壯為　臨定武韓珠船本蘭亭　1974　30.5×132cm

王壯為　臨褚臨本蘭亭　1974　30.5×132cm

永和九年歲在癸丑暮春之初
于會稽山陰之蘭亭脩稧事
也羣賢畢至少長咸集此地
有崇山峻領茂林脩竹又有清流激
湍暎帶左右引以為流觴曲水
列坐其次雖無絲竹管弦之
盛一觴一詠亦足以暢敘幽情
是日也天朗氣清惠風和暢仰
觀宇宙之大俯察品類之盛
所以遊目騁懷足以極視聽之
娛信可樂也夫人之相與俯仰
一世或取諸懷抱悟言一室之內
或因寄所託放浪形骸之外雖
趣舍萬殊靜躁不同當其欣
於所遇暫得於己快然自足不
知老之將至及其所之既惓情
隨事遷感慨係之矣向之所
欣俛仰之間以為陳迹猶不

永和九年歲在癸丑暮春之初會
于會稽山陰之蘭亭脩稧事
也羣賢畢至少長咸集此地
有崇山峻領茂林脩竹又有清流激
湍暎帶左右引以為流觴曲水
列坐其次雖無絲竹管弦之
盛一觴一詠亦足以暢敘幽情
是日也天朗氣清惠風和暢仰
觀宇宙之大俯察品類之盛
所以遊目騁懷足以極視聽之
娛信可樂也夫人之相與俯仰
一世或取諸懷抱悟言一室之內
或因寄所託放浪形骸之外雖
趣舍萬殊靜躁不同當其欣
於所遇暫得於己快然自足不
知老之將至及其所之既惓情
隨事遷感慨係之矣向之所
欣俛仰之間以為陳迹猶不

75

期於盡 古人云死生亦大矣豈
不痛哉 每攬昔人興感之由
若合一契未嘗不臨文嗟悼不
能喻之於懷固知一死生為虛
誕齊彭殤為妄作後之視今
亦由今之視昔 悲夫故列
敘時人錄其所述雖世殊事
異所以興懷其致一也後之攬
者亦將有感於斯文

蘭亭神龍半印本乃馮承素實
為一本王弟林所藏變化傲詭如子文游
孫獨象空際頃刻百變可謂狀撕乃
降矣以柔觀之品希稽惟文殊遇千
余臨此本凡三善臨必愛原本之拘
束不欲順任意必理之墨池山
團扇六十五歲筆

王壯為　臨神農半印本蘭亭　1974　30.5×132cm

期於盡 古人云死生亦大矣豈
不痛哉 每攬昔人興感之由
若合一契未嘗不臨文嗟悼不
能喻之於懷固知一死生為虛
誕齊彭殤為妄作後之視今
亦由今之視昔 悲夫故列
敘時人錄其所述雖世殊事
異所以興懷其致一也後之攬
者亦將有感於斯文

僕弱冠前臨蘭亭定武瘦
本其後又得肥本習之再後
閱米老論書特重褚本喜
其飄灑不覺遷易然不書
此帖者二十年矣今拾舊業不
自知其何為信本何為登善
也紙墨相拒老手不能降之
漸齋老者六十七歲書

王壯為　以己意臨蘭亭　1974　30.5×132cm

永和九年歲在癸丑暮春之初會
于會稽山陰之蘭亭脩禊事
也群賢畢至少長咸集此地
有峻領茂林脩竹又有清流激
湍暎帶左右引以為流觴曲水
列坐其次雖無絲竹管弦之
盛一觴一詠亦足以暢敘幽情
是日也天朗氣清惠風和暢仰
觀宇宙之大俯察品類之盛
所以遊目騁懷足以極視聽之
娛信可樂也夫人之相與俯仰
一世或取諸懷抱悟言一室之內
或因寄所託放浪形骸之外雖
趣舍萬殊靜躁不同當其欣
於所遇暫得於己快然自足不
知老之將至及其所之既惓情
隨事遷感慨係之矣向之所

永和九年歲在癸丑暮春之初
于會稽山陰之蘭亭脩禊事
也群賢畢至少長咸集此地
有峻領茂林脩竹又有清流激
湍暎帶左右引以為流觴曲水
列坐其次雖無絲竹管弦之
盛一觴一詠亦足以暢敘幽情
是日也天朗氣清惠風和暢仰
觀宇宙之大俯察品類之盛
所以遊目騁懷足以極視聽之
娛信可樂也夫人之相與俯仰
一世或取諸懷抱悟言一室之內
或因寄所託放浪形骸之外雖
趣舍萬殊靜躁不同當其欣
於所遇暫得於己快然自足不
知老之將至及其所之既惓情
隨事遷感慨係之矣向之所

1970年國立故宮博物院舉辦「蘭亭特展」有臨寫本、刻拓本與摹搨本，其中〈定武本蘭亭真本〉終於為王壯為親睹，彷彿他的老師神靈活現眼前，他又為文大大讚嘆一番。

王壯為自渡臺後二十年，對於王右軍行草諸帖及褚本蘭亭雖多所臨寫，但並不一定把它當日課般操練，那不符合他自己的本性，只是隨興斷續臨寫。而1974年他又興來，臨寫四本〈蘭亭序〉，有定武本、褚臨本、馮承素本、韓珠船本，每本臨來，各有巧妙，卻都含富己意。

因而1960年代以降，王壯為的行草書更饒富意趣，寫來流暢自然，時時流露魏晉的風韻。

西漢長沙馬王堆三號墓出土的帛書《六十四卦》40×38cm（藝術家資料室提供）

繒書盟書，衰年變法

然而王壯為並不以他綜合晉唐數家，宗於二王，在60年代末隱然成形，到70年代風格奠定的雄健行草書為滿足。學者型書家的王壯為，總是孜孜不倦地鑽研新材料，尤其是晚近出土的長沙戰國楚繒書、戰國楚簡、山西侯馬出土的春秋晉國盟書及長沙馬王堆出土的西漢帛書。

王壯為之所以對這批書寫在帛書、玉石或木簡的墨跡文字十分重視，仍與他好古敏求的志趣及研究精神有關；王壯為認同沈尹默的觀點，墨跡與拓本對觀通悟，才能得到書家遣墨運毫的真致，他主張學書應以墨跡為準，經由鑄刻捶拓的拓本與直接書寫的墨跡，在筆勢上仍有失真之處。

對於生在20世紀的人能見到清代人所未見到的新出土史料，王壯為感覺十分慶幸，只有生在現代借助考古、科學之便，新出土文物才不斷被挖掘面

世，一向對蒐羅古文物不遺餘力的王壯為，對於50、60年代中國出土的周秦筆書墨跡文物，更是視若珍寶。

自1969年以來王壯為便發表〈篆書舉要——東周的墨蹟〉、〈篆書舉要——秦書與楚書〉，文中敍述楚書屬於南土系文字，1957年出土於安徽壽縣的鄂君啟節銘，銘文為鑄造錯金，字體長形，因有界欄而行列整齊，行筆莊嚴。而1942年湖南長沙出土的楚繒書，書寫於帛上，結體橫扁，筆畫的橫畫兩端略向下垂，中間向上彎起，兩端禿起禿止，可能不是以毛椎的筆鋒所寫。另1953年湖南長沙仰天湖楚簡，為毛筆所書，字體與楚繒書同。這些短於作意，長於自然的「實用體」與銅器上長形的、莊嚴的有意整飭的「莊體」，迥然有別。

長沙馬王堆三號墓出土的
西漢帛書《養生方》
28×18.5cm　湖南省博物館
藏（藝術家資料室提供）

王壯為又介紹北土系文字，出土於山西的春秋晉國侯馬盟書，有朱書的石簡、玉片，書寫疾速，側鋒落筆，粗頭尾細，筆畫起始皆是尖筆的「方端銳末」，王壯為認定為方筆、尖筆的實物印證。

此外，1977年較晚出土的中山王器銘，由於是地處燕趙的河北省出土，王壯為備感親切，對於鼎、壺兩件銅器銘文，字體修長，線條瘦勁，極為珍愛。

又1973、1974年湖南長沙西漢馬王堆三號墓，出土《戰國縱橫家書》、《春秋事語》、《黃帝四經》等，其中《老子》甲本，是含有隸書

筆法的小篆，乙本是隸書，筆畫已改篆的圓筆為隸書的方折，由於是由篆向隸演化，王壯為認為或可稱為「秦隸」。加上先秦的睡虎地秦簡，出土文物不斷新增，王壯為自1973年起，便積極整理、研究新出土墨書與銅器銘文，而且他一兼二顧，將這批玉石、帛書、楚簡既研究又集字書寫，另創別開生面的書法新局。王壯為說：「寫這種字的方法是集字寫法，即是從原來的字書上挑出若干字，組織成對聯。因為整個過程，包含了欣賞、覓句、運用等程序，所以寫起來，更覺有趣。」

一位六十多歲的書家，仍不忘汲取新知，廢寢忘食，拼著暮年精力多方嘗試，在文字辨讀、集字、覓句、書寫的過程中，發現創作的樂趣，也是繼60年代王壯為單純從筆墨濃淡變化的求變中，又一「衰年變法」，如〈久居永懷〉(P. 82) 集戰國楚繒書字聯（1973）或〈中都〉（1973）臨侯馬盟書，以及〈明德醜瘭〉(P. 83) 集侯馬盟書字聯（1973）或〈臨帛書老子〉（1978）等等，相較於一般傳統書家從青銅器銘文及秦漢石刻工整嚴謹的篆隸出發的作品，或許古樸有金石氣，卻無新意，不如王壯為敢於嘗新，饒富情趣，令人耳目一新之作。

如果不是對愈古遠的東周、秦、漢的墨跡，充滿思古之幽情與研

1979年時，王壯為與國立故宮博物院副院長莊嚴共論書畫。

[右頁左圖]
王壯為　慎終若始，可道非恆 /
集帛書老子　約1973
書法　68×34cm

慎終若始

可道非亙

君子之子後之以家之之二未見也不宜以道常象

報之名之之是銘之謂秦辣年衡者瓿識

81

集戰國楚繒字

久居炎州時見冬卉

永懷北國終戳祆星

癸丑冬月 壯為

王壯為 〈久居永懷〉集戰
國楚繒書字聯 1973 書法
釋文：久居炎州時見冬卉
　　　永懷北國終戳祆星

王壯為
明德醜痺集侯馬盟書字聯
1973　書法　136×72cm×2
釋文：明德是新所重君子
　　　醜痺自質敢政吾身

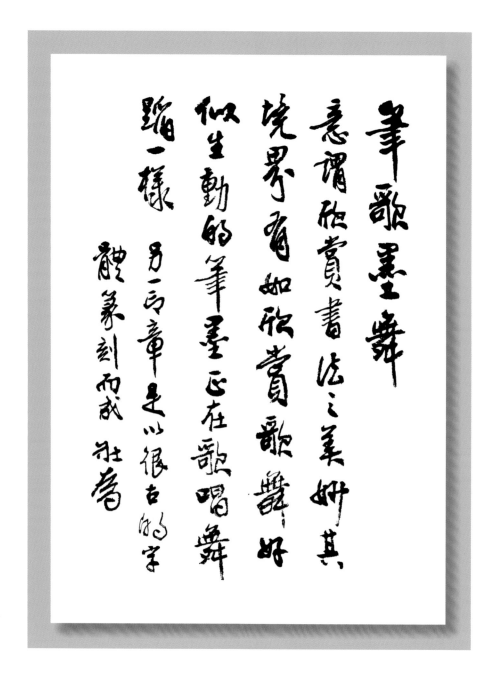

王壯為　筆歌墨舞　書法
釋文：筆歌墨舞意味欣賞書法
　　　之美妙　其境界有如欣
　　　賞歌舞　好似生動的筆
　　　墨正在歌唱舞蹈一般

究的熱忱，並從審美的角度體會字體的優美與筆觸的力道，王壯為不會
以寫出前賢所未見，今人所未寫，唯他得天獨厚的「方頭銳末」的侯馬
盟書或橫扁圓勁的楚繒書等集聯獨步書壇。受到王壯為開風氣之先的鼓
舞，許多中壯輩的書家也開始重視新出土墨跡，不但書寫，也研究楚
簡、秦簡、漢簡，豐富國內的書壇風貌。

王壯為的「新體書法」的筆情墨趣，正如他曾寫過的一幅〈筆歌墨舞〉：「筆歌墨舞意味欣賞書法之美妙，其境界有如欣賞歌舞，好似生動的筆墨正在歌唱、舞蹈一般。」王壯為視如歌似舞的生動筆墨為審美情趣，他的「新體書法」，不但在字體上篆隸合參，字形古趣盎然，行筆使轉生動、充滿畫意，加上他的行草題款，賓主輝映，真如筆歌墨舞般的生動有趣。

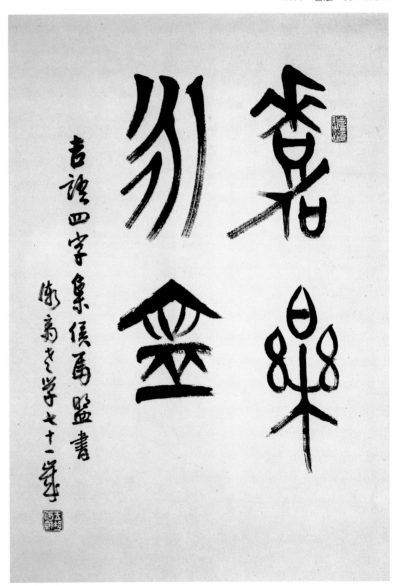

王壯為
「嘉樂永寧」集侯馬盟書
1979　書法　58×41cm

側鋒取勢，靈動取致

六歲習書，十二歲學篆刻的王壯為，執筆與執刀竟可相互交融，達到「使筆如刀」的境界，其中奧妙何在？

薛平南説王老師篆刻基本上是用單刀側入法，薛志揚觀察王老師篆刻多用衝刀。篆刻的刀法大致分為衝刀、切刀和衝切相合。衝刀是猛捷快暢的執刀直衝。鄧完白、趙之謙、黃士陵、齊白石都是以衝刀法為主。切刀是「斷而再起，筆斷意連」，用以表達篆刻筆調的含蓄溫潤，衝切相合，是既衝又切，相間使用。

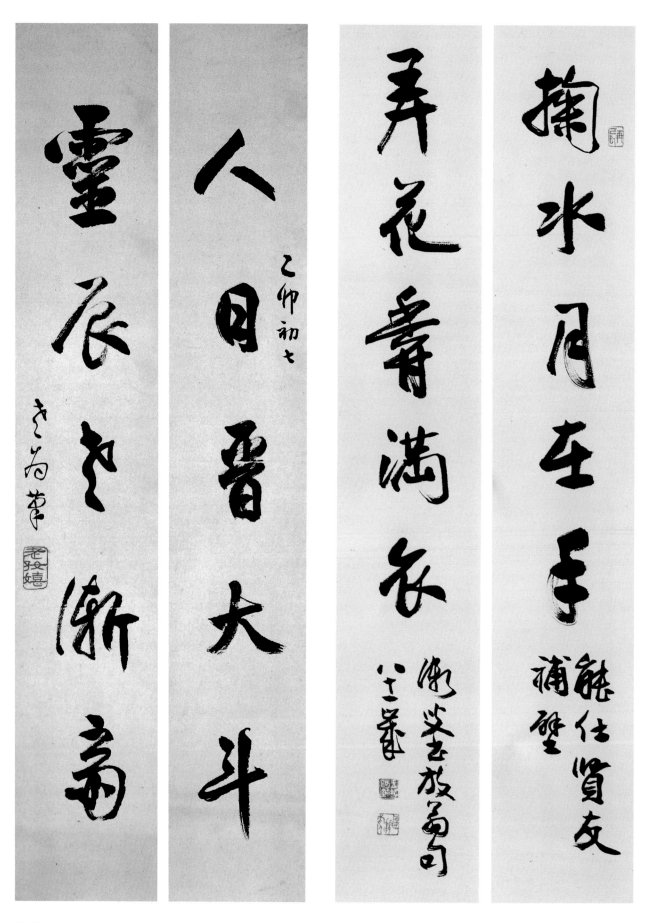

掬水月在手　能仕賢友　捕壁

弄花香滿衣

人日晉大斗　乙卯初七

靈辰□□漸高

86

而篆刻的刀法也如筆法，王壯為用單刀側入的衝刀法與他用筆的側鋒可說完全一致，側鋒書寫的筆勁較銳利爽勁，王壯為的書法堅挺峭拔，正是他使用狼毫與側鋒的加乘效果。

這是以二王為宗，褚遂良的恣娟剛健，結合趙孟頫的透逸道美的帖學派，再融入篆刻的鐵筆勁毫，而形成豐腴柔美的陰與陽剛爽勁的陽，在使筆點畫中陰陽相互沖氣為和，沖調出既剛且柔，形成王壯為70年代以後個人獨具的鮮明行草風格。

它的特色在於執筆如鐵腕的「側鋒取勢」收筆十分俐落，有如金石鑴刻，形成斬釘截鐵的方筆效果，一如篆刻的行書邊款。如〈憨山山居詩〉（1971，P.57）、〈朱熹詩〉（1972，P.57）、〈行書聯〉（1971，P.58）、〈集宋人句行書聯〉（1975）等

[右圖]
王壯為　掬水月在手，弄花香滿衣／行書聯
約1983　書法　68×30cm

[左頁左圖]
王壯為　人日晉大斗，靈辰老漸齋／行書聯
1975　書法　69×12cm×2

[左頁右圖]
王壯為　掬水弄花五言聯　1989　行書
97.5×32.5cm×2

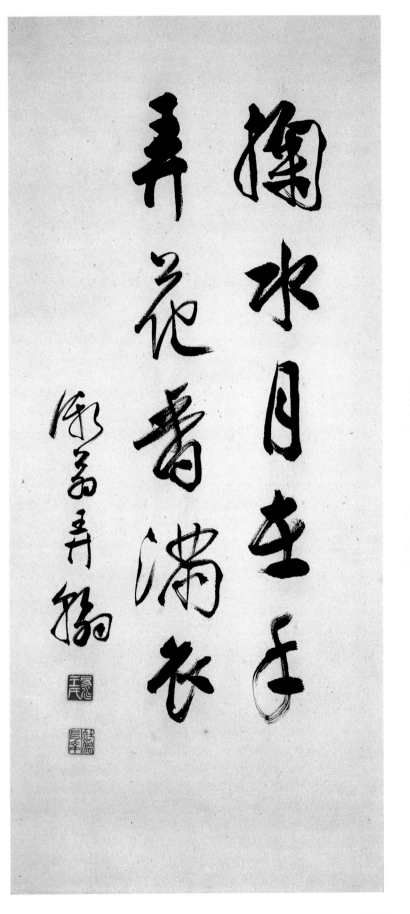

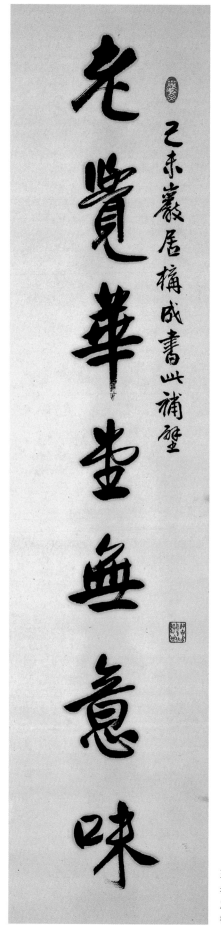
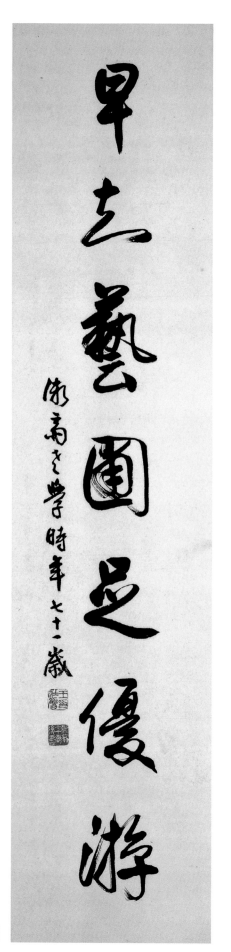

老覺華堂無意味，早知藝圃足優游

王壯為　老覺早知行書聯
老覺華堂無意味，早知藝圃
足優游　1979
書法　135×33cm×2

88

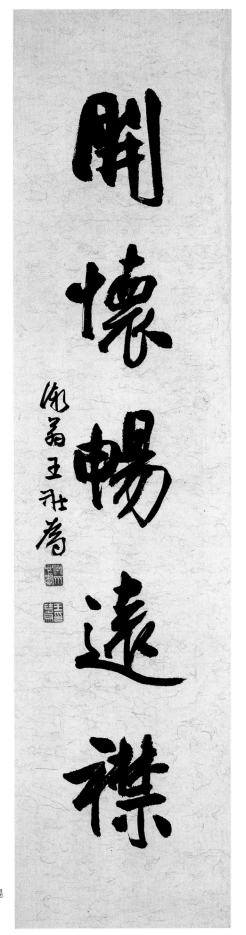
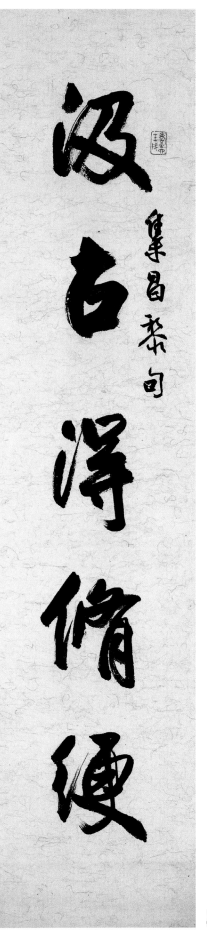

王壯為
汲古開懷行書聯
汲古得脩綆，開懷暢
遠襟　1982　書法
100×24cm×2

89

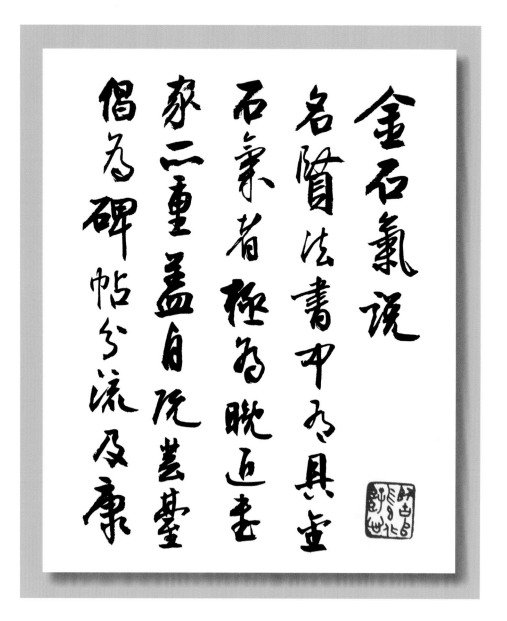

王壯為　金石氣說（局部）
行書　1979

王壯為　春能風入七言聯
春能蘊藉如相識
風入襟懷祇自知
1982　行書
136×35cm×2

行書，自家面貌已相當顯著，及至70年代末到80年代初更達於雄肆遒勁境
界，如〈行書四屏條〉（1978）、〈老覺早知行書聯〉（1979，P.88）、〈金石
氣說〉（1979）、〈春能風入七言聯〉（1982）等書法，側筆揮灑，剛健沉
厚，氣勢磅礴，直到80年代中期，可謂波瀾老成。

　　書法大老張光賓，將他最崇敬的王壯為最有成就的行草書分為三階
段，四十至六十歲為博徵約取階段，個人風格隱隱成形，此後逐漸躍升，
七十至七十五歲達於顛峰境地，七十七歲後人書俱老，歸於自然。

風入襟懷祇自知

春能蘊藉如相識

壬戌初冬

鄉禺王壯為

五、石陣鐵書，驅刀如筆

王壯為說：「右軍謂紙為陣，印人以石為紙，是石陣也。書家以筆作書，印人以刀作書是鐵書也。」因而石陣加鐵書的「石陣鐵書室」便成為他的齋室名字。王壯為早年軍旅，書藝幾乎完全自學；他的篆刻亦以古為師，自先秦、西漢、隋唐、宋元、明清的名家，無一不揣摩學習，他也說：「夙無常師，惟從所好」。在摹古與自運上並重，建立「似工實放，似放實工」氣象宏大的印風。衡諸現今臺灣印壇，誠難有能望其項背者。

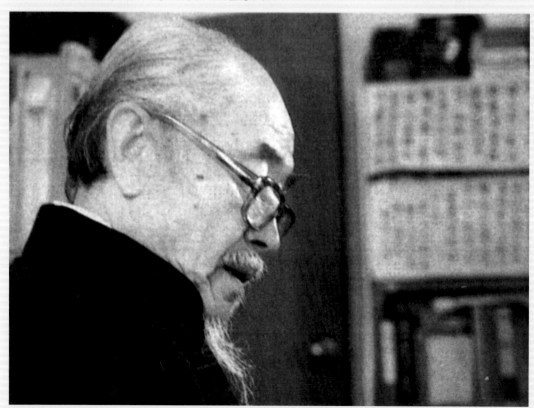

魏石礫法後懽
芔行必未及於为
李老傳魏室印
六在扶未弟里風
格室由未象乃刀

每喜學之再五
百手乖印人之心
未為蒜心旅於
巨石甸乾帶張
翻翻善乃鈐莊

蓃務乃未乖睨
典宴篆欠二宣宊
色深睛惜以眈伏
趙室極樹慶崇
徒參於銘世維書

象家為之致壯为
甸寝
猶夫必大頌也
乙卯莫叐捧
汗跋

石陣鐵書，以古為師

　　王壯為在日誌中曾說：「吾藝向來無師。」的確，除了啟蒙老師是父親林若公外，他不曾特別追隨他人或拜師，倒是抗戰時期在重慶曾經前往沈尹默處請益二、三次，獲他點撥，除此之外，王壯為最大的老師不是書寫在木、石、玉、帛上的一般書人，便是碑帖上的書家，連他的齋室名都是取自他最心儀的老師王右軍，他說：「右軍謂紙為陣，印人以石為紙，是石陣也。書家以筆作書，印人以刀作書是鐵書也。」所以石陣加鐵書，「石陣鐵書室」便成為他的齋室名。

　　進駐「石陣鐵書室」的篆刻老師也都是古代大家。王壯為在父親書、畫、印的啟蒙下，這位秀才之子既寫又刻，書香門第的薰陶益增他的求知慾，在書海中尋求知己，由於父親藝術家的性格，放任他自由發展，養成他凡事獨立思考不受拘束的個性。而在大時代的動盪中，無法完成京華美專的學業，又投身軍旅，隨軍輾轉征戰，使他的學藝之路完全自學。

　　走入「石陣鐵書室」翻閱《玉照山房印選》與《石陣鐵書室鐵書朱墨印拓選存》彷彿遁入古文字天地，琳琅滿目，美不勝收。有古樸自然，字形奇詭繁簡大小，一任天成的先秦古璽，如〈戊午〉；有筆畫齊整，有邊欄及界格，取自秦刻石的小篆或秦權、秦量、詔版的篆文，鑄或鐫的器物文字，以略帶勁折的筆意，參以小篆的結

在篆刻界占有一席之地的王壯為，驅刀如筆。

[左圖]
王壯為　石陣鐵書室丙辰日誌
摘鈔　九月十六日

[右圖]
王壯為　石陣鐵書室丙辰日誌
摘鈔　五月一日

體，字形呈方勢，秦代印章的蛻化，使印文淳厚而高古，如〈蕉舍〉。

又有取自漢代文字為小篆而帶有隸書意味的「繆篆」渾穆典雅，甚至帶有裝飾性的雲書、四靈印鳥蟲篆書或肖形圖象，如〈摩耶精舍〉(P. 117)、〈葉公超印〉、〈鶴壽〉。也有取自華瞻豐麗、雍容大方的漢魏金印，如〈薛平南〉、〈喻仲林印〉等(P. 96-97)。

尚有取自隋唐官印，筆畫為屈曲盤疊的小篆，如〈辭修長壽〉，及宋元筆勢流暢、圓轉流麗的圓朱文印，如〈定靜堂藏書印〉(P. 96)。

明清是中國篆刻繼秦漢之後的另一高峰。文人篆刻興起於明代中期的「文何」，文彭取法秦漢，又學趙孟頫，所作婉約流美。何震亦習秦宗漢，精研文字學，印風酣暢遒勁。至清中葉乾嘉時期金石學興盛，帶動篆刻家豐富取材，而有丁敬創始的「浙派」短刀碎切、刀稜分明，發展為「西泠八家」，篆法平正渾厚，刀法蒼勁拙樸；又有「皖派」的鄧石如以書入印，後繼吳熙載、趙之謙，流暢清新，而趙之謙字撝叔，吸收秦詔量、漢鏡銘、漢磚、漢碑文字入印，突破秦漢璽印規範，章法古

王壯為　蕉舍　篆刻

王壯為　定靜堂藏書印　篆刻

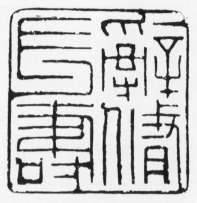

王壯為　辭修長壽　篆刻

王壯為　天真　篆刻

王壯為　葉公超印　篆刻

勁渾厚，開啟「印外求印」新境界。

　　清中期由「浙派」、「皖派」的開宗立派，形成兩大篆刻系統，下啟晚清諸大家，風格以雄偉、清勁兩路展開。清勁一路由「皖派」（鄧派）的趙仲穆、徐三庚，啟新「浙派」趙時棡與偏光潔的「黟山派」黃牧甫，影響及於專攻精緻朱、白文的王福庵、陳巨來等。

　　黃牧甫由「浙派」、「皖派」入手，參以商周金文，形成光潤雅逸又古樸之姿，章法奇正相輔，力求平實超逸，又寓居廣州十餘年。王壯為居廣州時期，對金石的觀點與方剛樸茂的印風，深受他啟發。趙時棡書法取法趙孟頫、趙之謙，又宗法秦璽漢印，最善仿秦朱文小璽及元明圓朱文，穩健典雅，門人陳巨來發揚光大圓朱文。

王壯為　鶴壽　篆刻

王壯為　戊午　1978　篆刻
釋文：戊午元日昧爽七十歲
第一印漸

王壯為　薛平南　1976　篆刻
邊款：漢末印章始入礫法魏金
印尤美為磐石弟擬之
漸齋丙辰

王壯為　陶金銘印　1975　篆刻
邊款：魏金印入以隸分礫法雄麗無儔突過
漢印今世知之者蓋少學之者殆無此
事祇合漸者獨步矣乙卯春為君范作

　　另雄偉一路主要為吳昌碩、齊白石兩大家，吳派渾樸，齊派恣肆。
吳昌碩由「浙派」入手，又追溯秦漢璽印，亦受鄧石如、吳讓之、趙
之謙影響。刀融於筆，又見金石碑版、璽印、字畫、詩書畫印融會貫
通，形成蒼渾古拙，酣暢渾厚的印風。而齊白石行書學李北海，篆刻吸
取〈天發神讖碑〉、〈三公山碑〉筆境入刀，單刀衝刻，筆力雄強，結
體長方，出鋒尖銳，章法計白當黑，疏密自然，刀法收放自如。

　　清代是中國篆刻藝術的高峰之一，王壯為十二歲時從《小石山房印
譜》出發，再揣摩「浙派」、「皖派」的雄健、柔美之風，又鑽研清末
民國諸大家，流派的清勁之路與雄偉之風，在沉穩熟練的師古學習中，
再上溯先秦古璽、秦漢印、漢魏金印、隋唐印及宋元圓朱文印，使刀筆

更加洗練熟成，尤其對於漢魏金印，更是用功至深，體悟深刻，他在一方〈陶金銘印〉(P.97) 的邊款刻題：「魏金印入以隸分磔法，雄麗無儔，突過漢印，今世知之者蓋少，學之者殆無，此事祇合漸者獨步矣，乙卯春為君范作。」漸者為王壯為號，漸者獨步，即王壯為在漢魏金印的表現上是獨步印壇也，以漢魏金印入印，他的確是開風氣之先，難怪是他的得意之作。

歷代的篆刻傳統，王壯為無不嘔心取擷，博採眾長，以古為師，奠定深厚的篆刻根基。

▌鐵筆縱橫，與古為新

然而只是師古，走「印內求印」的傳統老路，只是善刻者，仍不足以成為篆刻家，唯有汲取傳統足夠的養分之後，再跨越藩籬，「印外求印」取得更多傳統之外的材料，觸類旁通，才更是創作的法門。

因為近代的大篆刻家如吳昌碩、黃牧甫，無不在秦漢璽印之外，大量採擷金石碑版，以豐富篆刻創作。王壯為深知個中奧妙，師古之後又邁開大步，與古為新。

王壯為所取法參照的資源多樣，書法家李國揚在《王壯為篆刻研究》中多所排比。有甲骨文，筆畫細勁，布局錯落有致，如〈為無益事悅有涯生〉、〈恆春華館〉。有商周金文，取自鐘鼎銘文，曲線、直線變化豐富，如〈志超鑑賞〉，王壯為在邊款中明記所集古四字的出處，「志」取自〈呈志〉古璽，「超」取自〈大殷〉、〈食仲殷〉，「鑑」取自〈攻夫差鑑〉，「賞」取自〈舀鼎〉；再如〈八德園長年〉(P.117)，款文明記「采古器物五字成此」，採自戈叔鼎、辛鼎、晉姜鼎、辛巳鼎等器物銘文。

又有取自楚繒書、侯馬盟書、帛書、簡書等新出土文物文字，或取結構嚴謹、線條遒勁的石鼓文，如〈師古師物師化師心〉(P.134-135)、〈腸腹經年酒洗淘〉。有取自秦權量、詔版篆文，如〈得意為樂〉(P.101)。

王壯為　為無益事悅有涯生
篆刻

王壯為　雞年猴命　1986　篆刻　2.7×2.3×2.8cm
邊款：任叟肖猴　生后五日始入雞年　命者云此所謂雞年猴命也　因製此石
第二丙寅小雪后日。七十八歲並記

王壯為　腸腹經年酒洗淘　1972　篆刻
邊款：冬夜讀缶老自書詩稿有句如此酒可以滌愁可以發興令人清令人豪皆書人所喜
也　余曩有酒字印二一曰酒為旗鼓放翁語倩堪白刻之一曰麴墨自製以用於贈
酒索書者并此而三矣壯為壬子

王壯為　志超鑑賞　1968　篆刻
邊款：志超先生富收藏為集古四
字刻贈此石戊申中秋壯為
志呈志鉥超大殷食仲殷鑑
攻夫差鑑賞昏鼎

【王壯為所刻印章】（非原尺寸）

王壯為　紀元　篆刻

王壯為　玉照山房法墨寶書記
1953　篆刻

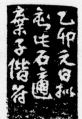

王壯為　乙卯　1975　篆刻
邊款：乙卯元日擬刻此石適棄子偕符　五來坐談至夜分次
　　　日奏刀成　之集漢簡字漸齋識

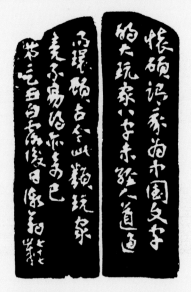

王壯為　中國文字大玩家　1985　篆刻
2.6×2.3×7.9cm
邊款：懷碩謂我為中國文字的大玩家　八
　　　字未經人道過　而環顧古今　此類
　　　玩家竟不易得　亦奇已　第二乙丑
　　　白露後日　漸翁　七十七歲

有取自樸拙的漢碑額、銅器篆文，如〈可以長處樂〉。有取自漢代石刻或出土漢簡，如〈老好嬉〉、〈乙卯〉。有取自竹木簡用泥塊封印的封泥如〈紀元〉、〈涉筆成趣〉。有取自圓形的瓦當、鏡銘的〈日有喜常得意〉，亦有取自刻畫於磚上的磚銘，如〈玉照山房法墨寶書記〉。

由此可知王壯為篆刻取資入印從甲骨文、商周金文、楚繒書、盟

王壯為　得意為樂　1969　篆刻
邊款：狷夫兄取王右丞詩句四字
屬治畫印為擬秦器體意并
以為壽己酉夏壯為

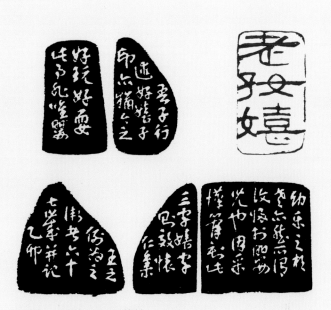

王壯為　老好嬉　1975　篆刻
邊款：吾子行述好嬉子印亦猶今之　好玩好耍此事非惟嬰　幼樂之於
老亦然所謂復歸於嬰兒也因采漢簡刻此　三字嬉字則效懷仁集
王之例為之漸者六十七歲并記乙卯

王壯為　日有喜常得意　篆刻

書、簡牘、帛書、石鼓文、秦權量、詔版、漢石刻、漢簡，甚至封泥、
瓦當、鏡銘、磚銘等等無一不有。何懷碩曾稱譽王壯為為「中國文字大
玩家」，壯公十分欣喜，並以之入印，的確王壯為取材之廣，對文字鑽
研之深厚，確實受之無愧。

　　王壯為「印外求印」，使區區方寸之間古意盎然，分朱布白，

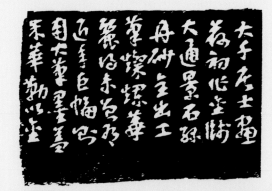

王壯為　匪易老人　1990
篆刻　2.4×2.4×3.8cm
邊款：此青田石斑駁難得久
把益佳去年刻此庚午
補記　壯為八十二歲

王壯為　無人無我無古無今　1976　篆刻
邊款：大千居士畫荷初作金牋大通景石綠丹砂全出工筆燦爛華麗得未曾有近年巨幅則
用大筆墨蓋朱華勒以金泥雄厚又不可一世自題云無人無我無古無今道盡豪蕩氣
概因篆此石擬以奉贈乃居士搖手曰此印非所敢用抑又何謙也四無與吾之四師若
有相通留為書印以志歸趨仍記其事漸齋丙辰

方圓並用，自成意趣。書畫家林進忠曾將王壯為以商周文字入印的篆刻藝術，一一作賞析。在〈無人無我無古無今〉橢圓形朱文印中，四個「無」字，在篆法字形上便全然不同，各具變化。首字「無」取自〈盂鼎〉，末字則取自西周中期的〈鐘〉，中間兩字「無」，通假字作「亡」，字形一正一反，取自〈大保敦（簋）〉，而「人」取自〈盂鼎〉，「我」取自〈鬲攸比鼎〉，「古」取自古文，「今」取自〈師敦（簋）〉，全印文字雖分別取自不同的器物銘文，在章法上卻表現出大小相間，關照呼應，協調統一的整體感。

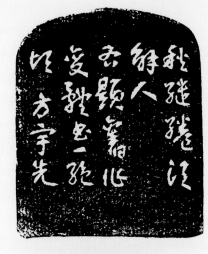

王壯為　以書為畫　1975　篆刻

邊款：意在元咸百體外以書為畫古為新一時謔浪付陳墨千秋繾綣須解人右題舊作變體書一絕
項方宇先生亦作新體意合道同輒摘句中四言集東周古字篆刻乞正乙卯初夏漸齋王壯為并識

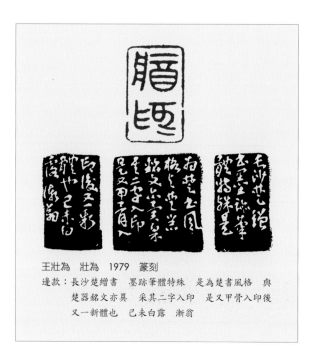

王壯為　壯為　1979　篆刻
邊款：長沙楚繒書　墨跡筆體特殊　是為楚書風格　與
楚器銘文亦異　采其二字入印　是又甲骨入印後
又一新體也　己未白露　漸翁

再如〈匽易老人〉（P.102）方形朱文印，為王壯為八十二歲所作，「易」字參擬新出土的戰國中山王國〈中山王方壺〉銘文，「匽」字似銘文「郾」字，而「老人」兩字是他以書入印自篆所作。而篆文布局，妙在「老」字臨左邊而破邊線，「匽」字臨右上隅而斷邊，更顯「易」字的飛揚筆勢，且造境寬舒空靈，具巧思妙構之美。〈以書為畫〉（P.103）朱文印，王壯為集東周古字入印。「以」字來自兩周金文，「書」字取古璽私印，「為」字取戰國晚期楚幽王諸器刻銘文字，「畫」取自西周中期的〈吳尊〉，「以」「書」兩字連成一體，以挪出中空留白，布局上別有巧思。整體印文溫和平順含富古拙。

又〈壯為〉長形朱文印，王壯為以長沙楚繒書入印，邊款記明：「長沙楚繒書，墨跡筆體特殊，是為楚書風格，與楚器銘文亦異，采其二字入印，是又甲骨入印後又一新體也。己未白露，漸翁」以新出土楚繒書墨書文字入印，汲古出新，篆刻又一變。

許多篆刻家泰半取秦漢印字體入印，但近世以來大量出土商周時代古籍文字史料，王壯為在古文字學上有深厚的造詣與長年的創作淬鍊，書印交融，林進忠認為他是摹古與自運並重，並交互應用，無論是「印面布局及筆刀表現上猶多妙構」。在王壯為家做過一年書僮的薛志揚說：「老師常常數易草稿，並留置一段時間的審度，再定稿上石，至於刻製過程，反而比較快。」可見王壯為創作態度的一絲不苟，務求完美。

▎漢魏金印，華贍豐麗

在王壯為的千餘方印石中，他最得意、最喜刻、最有成就感的印章，

莫非是具有漢魏金印風的篆刻。因為那是王壯為獨具慧眼
發現的瑰寶。

　　一方王壯為為好友書畫家傅狷夫治印的〈浪跡藝
壇〉(P.93)方形白文印即可說明一切，這方以曹魏初年「崇
德侯印」金印風格入刻，王壯為刻來氣勢雄偉，渾厚壯
麗，泱泱大風，他在款識中便載明：「隸分磔法，後漢盛
行，然未及於印章。世傳魏金印，今在扶桑，別具風格，
實由東京折刀筆勢而來。華贍豐麗，古之所無，突過繆
蟠，惜以時代流趨，封檢漸廢，崇德侯外，殆無繼響。每
喜學之，為五百年來印人之所未為，茲以施於巨石，自視
帶服翩翻差有矜莊豪蕩之致，壯為自嚱，狷夫必大笑也，
乙卯盛夏揮汗跋。」漢魏金印久藏日本，王壯為能取之入
印，確有銳意求新的創意心境，且款識洋洋灑灑一大篇，
若非驅刀如筆，鋒神筆勢如作書般靈動，如何作此長款？
以書入印，書法造詣，向來是篆刻家最重要的資糧，鄧石
如、趙之謙、吳昌碩皆如是。

　　在另一方〈張清溪印〉亦於邊款刻記：「漢魏金印華
麗繁穰，後世印人少學之者，予偶為擬傲，悟其筆勢出於
隸磔，此前賢所未道者，記之，壯為癸丑。」在篆刻藝術
上，技術易學但難工，如何能使作品達到高妙境界，王壯
為認為必須對書體筆法、古代印章、後代篆刻都有廣泛涉
獵，深刻領會。若王壯為對書法理論、書體源流沒有深刻
的研究，也許他就不會對筆勢帶有隸書波磔的漢魏金印，
情有獨鍾，而取之入印，創發新印風。

　　王壯為在篆刻上所嘔盡的心血，真如他的一首詩：「早
判餘年作印人，摩娑蟲蠹想周秦。還從妥帖存玄默，卻悟
精奇出苦辛。」的確，從來印人都是從秦漢印章師古、摹
古集大成之後，如何再創新風，難之又難。尤其在小小的

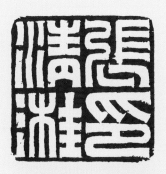

王壯為　張清溪印 1973　篆刻
邊款：漢魏金印華麗繁穰　後世印
　　　人少學之者　予偶為擬傲
　　　悟其筆勢出於隸磔　此前賢
　　　所未道者　記之　壯為癸丑

釋文：漸齋年十二始識篆刻，先君林若公實獎勵之。及今六十五年，仍日與鐵石朱墨為伍，近廿年來，年輒刻得百餘石，應人者多，自娛者亦不少。此事與書畫略同，每輒成癖，所謂一日不書，便覺思滯者是也。老來機能精力俱退，書筆印心偕之邊易，非故作老，乃自然老，亦猶米老所謂「自然異」，非故作異也。顧老相老境皆有可玩，而其最堪玩者，為一忘字，蓋可惡者忘之，固是一得，可喜者忘之，亦詎非一得乎？空默之義脫，或尤高爾。近年右目眸子中破一洞，不能聚光，似盲而非全盲，左目賴有老花玻璃，仍能刻治細字，世之篆刻家自詡聲價，非青田、壽山佳凍不下刀者多矣。余則以偶獲之暹羅、雞林石腳之不材非品者，礳平一面，因其自然，以施于鐵，似此又詎非一得乎？余故久已病怠，無復復理，然忘固不妨於讀，讀亦不計其否，故又日與書偕，且頗得片時之樂，遇佳句雋語之可為印文者，持文擇石，布白劊劃，浩然自賞，不覺又忘其老矣。
茲略選半年來，自遣自藏之作，先以著之此小冊中。

[上三圖] 鈐印自右向左：老中寓少嘆兼喜。落落不涉作為。呼吸沖粹。徒倚汗漫。
　　　　　　　　　　不負壯夫償老學。似即不是不似又不是。且任之。
　　　　　　　　　　醉後安知草聖傳。任叟。王壯為鍒。第二乙丑。散翁。

方寸之間，既要統合文字之美，又要兼顧印文間疏密、屈伸、承應、挪讓、盤錯、離合等等空間布局之妙，尚有以刀代筆，刀筆相發的邊款題識，方成為完整的篆刻藝術。方寸藝術的精奇，原是慘澹經營的一番苦辛，王壯為吐露一生作為印人的酸甜甘苦。而能識得漢魏金印，亦是得之我幸的因緣具足。

▌鈍筆勁毫，詩心入印

　　王壯為刻印時又是何等的心境與心情呢？一方〈鐵石朱墨心情〉白文印，他以芝英隸法入印，邊款則直抒當下心境：「以芝英隸法入

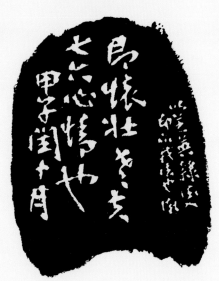

漸近耳年十二始識篆刻先君林若公寶撰
勵之及今六十五年仍日之鐵石朱墨為伍近廿
年來年輒刻印石若干人皆每自娛者亦
不少此余之書畫界周每撤半雜二百一日不
書便覺思滯余足以之求樣無耗力便退
猶來之玩如是蓋晨堪玩也為一恁字蓋于惡省
皆刻而玩如是字晨堪玩也傾心相也捥
忘之固是一句而善者之恁字君子室然
之義睨實光為爾近年君目眸字中破一洞
不無感光此有不順全盲左目將為之花玻
藥仍無忘治細字者之篆刻聲價非
青田壽山佳速不不刀者多美余剛然偶覆之
選羅雖妹石脑之不材此品有殊乎面困之自
忽換才鑄此多說此已病忘無復
復理在忘固不妨扎讀亦不計之忘於日典
書儲見題余足妨佳句集之手焉
印文者拍之文擇石市白刻剥浩此自賞々覺
又忘光是忘之荼墨選半年余自造自藏
之此光此著之此小冊中

袁橋起周秦遺澤安帖
存去黙卻惜精多出苦辛
甲制餘年此印人摩挲
選印院竟餘此半葉漫題廿八字補之

印，亦我法也。漸即懷壯老夫七六心情也。甲子閏十月。」王壯為以為篆刻製作者「摹擬古先固無不可，但是發揮新境亦屬自然之事」。這方印無邊欄線，卻又字字破邊，氣壯雄渾，刀刀生辣，好個七六老當益壯，自用我法，鐵石朱墨心情。同時王壯為又在一幅〈鐵石朱墨心情〉（1985）中寫到：「老來機能精力俱退，書筆印心偕之遷易，非故作老，乃自然老，亦猶米老所謂『自然異』，非故作異也。顧老相老境皆有可玩，而其最堪玩者，為一忘字，蓋可惡者忘之，固是一得；可喜者忘之，亦詎非一得乎？」因而壯老的鐵石朱墨心情是自然異，不是故作異，那是漸齋、漸者、漸翁的漸變，再加上一個「忘」字，是非得失皆忘之，已達生命進境。

王壯為的邊款題識，筆筆頓挫有致，氣息相通，與他書法中的筆法、筆順、筆氣一致，真是驅刀如筆，而他的款識多抒發心境，更淋漓盡致地發揮他內心的遣筆意蘊。王壯為有「鈍鐵由來擬勁毫」詩句，可知鐵筆、勁毫同具筆鋒，使刀可以如筆，使筆也就如刀，端看筆下功力。

邊款大都作為署名、註記時間、說明刻印緣由用，此外王壯亦有闡述印學或讚頌藝術，甚至對生命體悟感懷的詩文。而他所刻的書風一如他的書法。有娟秀工整的楷書，如〈勤精進〉、〈玉照山房〉，亦有篆書款識，多化圓為方的漢金（器）文（字），如〈八德園〉（P.112）、〈縱浪大化〉等。

隸書款識則偶爾為之，如〈摩耶精舍〉，而行草書則居多，如〈浪跡藝壇〉，邊款跋文之多，有如袖珍碑刻。整體觀之，王壯為的邊款仍以漢金文或行草書為大宗，且散發出一種刀筆相發的意趣。薛平南讚譽王壯為的篆刻，認為王老師的漢金文與單刀行草邊款，都是獨步印林。

王壯為以漢磚入印的〈得失寸心知〉（P.111），款識便

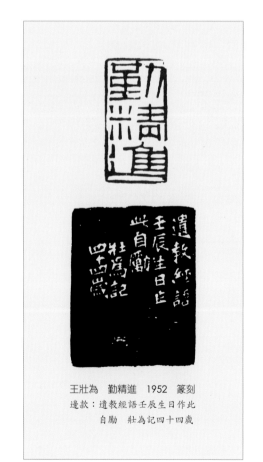

王壯為　勤精進　1952　篆刻
邊款：遺教經語壬辰生日作此
自勵　壯為記四十四歲

王壯為　摩耶精舍　1977　篆刻
邊款：摩耶精舍漸齋　大千先生近營精舍於雙溪
畔命此嘉名刻石賀成壯為丁巳

王壯為　縱浪大化　1961　篆刻
邊款：縱浪大化中陶詩句也其意縱浪可及大化之
外未必盡在其中故此刻不取中字玄照闇自
治書印並識

娓娓道出得失之間的生命體悟。款云：「得失之際其實難言，味殊甘苦
雜之酸鹹，人那得知信口孇妍，雌黃甲乙痛癢不干，我行我素天長地
寬，幾微要妙方寸之間，篆成五字如魏晉磚。丁巳初夏與狷夫兄談藝刻
此漸者識。」行草款識，字裡行間抑揚頓挫，字字挺拔又筆筆生韻，運

刀流暢一如書法韻致，真是「書印合一」。

印人日夜操刀的苦心孤詣，世人能有幾人知？由王壯為的知交莫逆臺靜農為他的《石陣鐵書室印拓選存》所撰的序文，開頭所寫的一首詩便可得知：「頑石丹心亦可哀，淒涼夜半奏刀時。此中多有縱橫意，說與俗人那得知。……」

王壯為對印石所投注的苦心，一一盡付詩文，如一首：

十一年來印過千，曉窗夜案刀光寒。

刊餘五百都成卷，未覺希齡目力殫。

然而篆刻不只是刻印，世人向來認為是雕蟲小技，王壯為亦多所感慨。

石陣偏宜鐵作書，濡朱拓墨付居諸。

陰陽分布兼甘苦，失笑雕蟲惜未除。

而王壯為八十歲時所作的〈印盟〉一首，更透露印人一生治印，

[上圖]

臺靜農為王壯為《石陣鐵書室印拓選存》所撰的序文（局部）

[下圖]

1962年，王壯為（左）與黃君璧合影。

執刀專注方寸印石，渾然不知指節已變形：

八十單瞳眼尚明，深忘指節已畸形

沈潛醞釀因朱白，鐵石周旋足樂生

雖然驅刀如筆，其實王壯為右目眸子中破一洞，不能聚光，似盲而非全盲，又刻得指節已畸形，王壯為仍繼續周旋鐵石之間，樂以忘苦。

不僅張大千喜用王壯為的篆刻，國內外許多書家、畫家亦喜鈐印他的篆刻，如溥心畬、黃君璧、傅狷夫、王方宇等。書法篆刻家王北岳評王壯為的篆刻更不亞於書法，早年篆刻「清逸勁挺，壯年五十以後追方逐圓，每以古篆入印，蒼深雄厚，又以魏晉王侯金法入印，別開生面，六十以後天真爛漫，七十後更上層樓，蒼渾鬱勃，八十以後，愈刻愈辣，愈辣愈精，一目已漸模糊，只憑單瞳，左盤右擎，真有攀雲之勢，驚人之筆，當世篆刻家，為之瞠目。」又說：「印款大多雋永名句，與篆刻同一不朽，衡諸今世，誠難有能望其項背者。」他稱王壯為的篆刻成就「足可推為當世大家」。

此外，薛平南亦說王壯為古稀之後，每年仍保

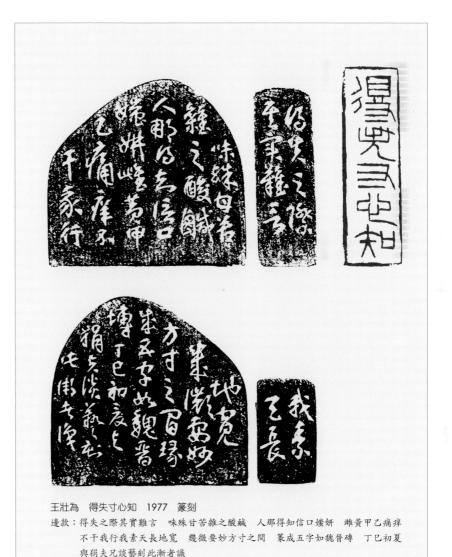

王壯為　得失寸心知　1977　篆刻
邊款：得失之際其實難言　味殊甘苦雜之酸鹹　人那得知信口媸妍　雌黃甲乙痛痒
不干我行我素天長地寬　幾微要妙方寸之間　篆成五字如魏晉磚　丁巳初夏
與狷夫兄談藝刻此漸者識

持近百方的篆刻作品，印風更為縱橫自如，建立「似工實放，似放實工」，氣象宏大的印風。臺靜農形容王壯為持鈍攻堅的精神是「嘔心血，弊精神於蕞爾，欲求一奇而後快」可見王壯為嚴謹治印之一斑。

▌結緣大千，印畫酬唱

王壯為因緣際會與藝壇許多書畫大家相知相惜，如傅狷夫、臺靜農、曾紹杰、張隆延等，此外他與張大千亦交情匪淺，甚至在張大千去世時前去弔唁，痛哭不已。因為享有大畫名的張大千不是浪得虛名，他是真正識印之人，更是精鑑賞與古書畫的大收藏家。

王壯為　八德園　篆刻　1964
邊款：八德園者大千居士巴西所營亦即摩詰山園也
居士足游十洲因營八秩身棲域外心繫甸中昨年題畫詩有平生夢結青城宅之句又以八德名其園去國情懷可以想見僕方乞居士為作玉照山房園用紀先德敬璟此石寄上南美同傷國步各具鄉愁片石寸心豈能無慨也甲辰中元後日臺北客次壯為并識

據傳張大千前後用印超過三千方，不過大部分都已遺失，而他的用印心得卻讓王壯為直嘆行家，張大千在《畫說》裡曾說：「工筆宜用周秦古璽，元朱滿白；寫意可用兩漢官私印信的體制，以及浙皖兩派，就中吳讓之的最為適合。若明朝的文、何都不是正宗。名號印而外，間或用閒章，拿來做壓角的用場。那印文要採古人成語，和畫面或本身適合的。」

王壯為曾先後為張大千刻治了約二十四方印石，例如〈下里巴人〉、〈摩詰山園〉、〈八德園〉，而〈自詡名山足此生〉(P.114) 這方大印，張大千常鈐印在繪有實景的大幅山水畫上，當年王壯為在張大千畫冊上看到一幅題有青城山丈人峰的水墨畫上的一首七言律詩：「自詡名山足此生，攜家猶得住青城。小兒捕蝶知宜畫，中婦調琴與辨聲。食粟不謀腰腳健，釀梨長令肺肝清。揭來百事都堪慰，待挽天河洗甲兵。」王壯為深覺詩作極

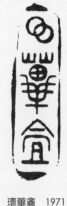

王壯為　大千　篆刻

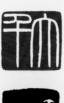

王壯為　環蓽盦　1971　篆刻

王壯為　摩詰山園　1959
篆刻
邊款：摩詰山園在巴西園
大千逃者所營人見
其名或以為輞川圖
中一軼景也相與撫
掌壯為琢并記

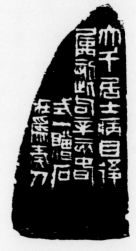

王壯為　得心應手　1971　篆刻
邊款：大千居士病目後屬刻此句
辛亥春式一贈石壯為奏刀

113

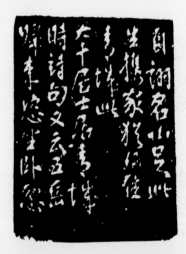

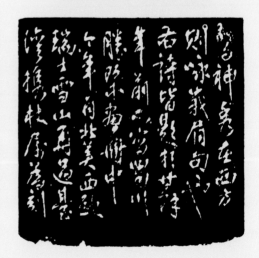

王壯為　自詡名山足此生　1964　篆刻

邊款：自詡名山足此生攜家猶得住青城此大千居士居青城時詩句又云五岳歸來忿坐臥忽驚神秀在西方則詠峨眉句也
右詩皆題於廿年前所寫蜀川勝槪畫冊中今年自北美西歐瑞士雪山再過臺灣攜杖屬為刻銘靜農教授撰辭有云老
子婆娑游十洲分頗得神似蓋居士游蹤已略遍世界非五岳峨□所能限頃讀辛巳蜀川畫冊因摘句瑑為此石寄呈扶
桑磯子以博一粲或於游蹤畫興不無小助歟甲辰仲夏壯為并識於臺北玉照山房

王壯為　大千詩詞四首
1976　行書　136×72cm
釋文：
自詡名山足此生
攜家猶得住青城
小兒捕蝶知宜畫
中婦調琴與辨聲
食粟不謀腰腳健
釀梨長令肺肝清
歸來百事都堪慰
待挽天河洗甲兵　青城之一

濯纓初謁丈人君
擲筆還尋誓鬼文
懸樹六時飛白雨
吞天一鑿染紅雲
恰逢道人士喑然
笑偶說長生術在
（勤）我欲真形圖五岳
祇愁塵濁尚紛紛　之二

千尋雪嶺棲靈鷲
一片銀濤下寶航
五岳歸來恣坐臥
忽驚神秀在西方　峨眉金頂

逝波也帶相思味
總付與銷魂
眼底千愁喚起
秋雲媚
綽約風裳十二
遇朝雨眉消夢翠
頓減了裹王英氣
人生頭白西風裏
況此千山萬水　巫山杏花天

一生最識江湖大

我對大千居士的印象之瞭解

王壯為

王壯為1983年6月在《大成》雜誌上撰文〈一生最識江湖大——我對大千居士的印象與瞭解〉，文章的標題由他親自題寫。

佳，讚嘆之餘有感而發，乃取首句刻之為印，致贈大千居士。

〈闢渾沌手〉（P.119）則是張大千囑刻，張大千常常得意地鈐印在大潑墨潑彩畫作上，在濃墨大青中蓋上這塊丹砂印，真有畫龍點睛之妙。又刻有〈八德園長年〉，長年即長壽，張大千意指自己為自家八德園一個長年工人。又有〈得心應手〉（P.113）一印，張大千晚年一目失明後，自巴西遷居美國加州卡美爾，仍能心手合一繼續創作，再創藝術新境，竟託友人熊式一由美來臺囑刻。

然而當這方印送至美國後，張大千一眼即識：「心」字刻偏了，甚且還作了一首詩回應。而王壯為是有意偏而不正，且又選了不正的「手」字與不正的「心」字配合，不正對上不正，在章法布局上可真是巧思布白。王壯為極為好奇想一睹張大千的賦詩內容，卻苦等五年當張大千回臺時才一償宿願。詩云：「少日曾探散氏盤，一行行字似風幡。幡風不動緣心動，識得心源是道源。壯為刀下不留情，謂我於人有重輕。隔是苑枯憑說聽，幸然未向左邊傾。」

讀畢，王壯為大大讚賞，張大千能將不正的心，喻為風動幡動，禪機閃現，不愧是居士。而「壯為刀下不留情，謂我於人有重輕」，王壯為則以為他刻印時絕無此意，是大千居士的觸景生情之句。一印藏有多少心事無人知，也牽繫兩人的深厚情誼。

此後，1977年王壯為刻〈摩耶精舍〉（P.109）以為精舍落成祝賀，張大千幾乎每幅畫都鈐上該印。有一次大千居士還對王壯為說：「老兄的這方印，成了我八十以後作品的商標了。」印章成為張大千畫作必蓋之印，占有一席之地，王壯為理應萬分欣慰才是，那知他卻心有戚戚焉，只因那是一方極壞的泰國清邁產的劣石，愈

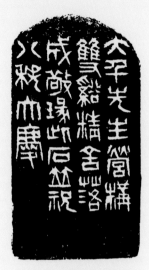

王壯為　張爰　1962　篆刻

王壯為　摩耶精舍　1978　篆刻
邊款：大千先生營構雙谿精舍落
　　　成敬璪此石並祝八秩大慶
　　　戊午初夏後學王壯為載拜

王壯為　八德園長年　1968　篆刻
邊款：大千先生七十大慶敬獻吉語
　　　為壽戊申夏初王壯為載拜
　　　川語謂長工為長年居士造八
　　　德園於巴西國　闢湖植樹移
　　　石栽花昕夕無倦自號長年恰
　　　具雙關之妙　采古器物五字
　　　成此壯為并識

【王壯為所刻印章】(非原尺寸)

王壯為　爰� 1974　篆刻
邊款：甲寅正月　大千居士回臺作
畫新署爰�四月初一七十六
歲生日�|此為壽爰字有攀援
嬉戲之象壯為六十七歲并識

王壯為　大千杜多　1977　篆刻
邊款：唐人譯頭陀為杜多皆出梵音
大千先生偶用之蓋學李文潔
公也以漢魏碟勢篆法刻奉此
章乞正　丁巳冬月壯為

王壯為　聊可亭　1974　篆刻
邊款：聊可亭當在環篳盦側無緣臨
眺刻石寄想擬漢專四月朔壽
大千先生壯為甲寅

蓋筆畫愈形變粗，印文失真，而張大千卻不以為意，愈蓋愈得意。不知是否因此，王壯為自此之後年年為張大千刻製紀年印以彌補缺憾？

另有一方奇特的印石，王壯為特別刻給愛花、愛美女，人稱「花花公子」的張大千，只是張大千感嘆時不我與，他已不是當年的花花公子而是老子了。於是王壯為興來刻起這方〈花花老子〉，並作了四言韻語四首，自覺不落俗套：

公子翩翩，老子婆娑，花花世界，樂事同多。

王壯為　丙辰　1976　篆刻
邊款：丙辰人日集契文刻為大千先生
　　　作畫紀年之用壯為

王壯為　闢渾沌手　1968
邊款：通造化闢渾沌　作光怪合天人
　　　大風畫筆眾妙門
　　　大千先生命篆　戊申正月壯為并贊

古華今花，于義無差，自古及今，孰不愛花？

華作今體，始於大王，新瓶舊酒，抑又何妨。

今字古篆，亦體之變，聖不違時，泥古可患。

　王壯為把他所認識的這位「江湖大」花花公子、老子的花花世界，
詮釋一番後，又說明篆字無「花」字，權變為「華」字，訴之於詩文。
只是這方名花有主的印章張大千可曾鈐印過？

　不過至少有一印，張大千婉謝不用，那是王壯為認為張大千的藝術

王壯為　張爰大千　篆刻

登峰造極，極具個人特色，刻贈「無人無我無古無今」八字相贈，以為讚譽。他謙虛不受，果真是大千風範。

而他們兩人，一在書壇，一在畫壇，兩人之間如何結下因緣？

王壯為與張大千之間的藝文酬唱，就從一張畫展開，這是大千1965年特別為王壯為畫的一張〈玉照山房圖〉。這張潑墨畫是1959年張大千請王壯為刻〈摩詰山園〉（P.113），當時王壯為便以一張乾隆造的手卷尾紙請他畫〈玉照山房圖〉，那知好幾年仍等不到回音，而園邸已改為新名，王壯為乃主動新刻〈八德園〉致贈，且在邊款中不忘刻題「乞居士為作玉照山房圖用紀先德」等字。兩年後當張大千由巴西回國，王壯為才千盼萬盼盼到這幅畫，其間已過

王壯為　附大千劍閣虯木杖銘　1964　篆刻
釋文：大千居士漫遊世界三過臺員攜此屬銘　蜀山靈木信奇
　　　修兮秉德貞固若潛虯兮　披雲尋幽與汝儔兮老子婆婆
　　　遊十洲兮　靜農作壯為刻甲辰仲夏

了六年。

這張畫，山勢綿亙，雲煙飄渺，氣象萬千，潑墨、潑彩齊發，筆力雄強，彩墨交融，山下人家為玉照山房，是王壯為在河北易縣東婁山舊家。張大千題識〈玉照山房圖〉並落款「壯為道兄先德讀書處。亂後流寓海嶠。遞誦清芬，囑作此圖。筆硯荒蕪，目昏手拙，有負雅命。乙巳開歲，大千弟張爰，三巴摩詰山園。」畫上並鈐有王壯為所刻的〈摩詰山園〉一印。從此展開前後二十年不間斷的印畫酬唱，殊為難得。王壯為除了為張大千治印外，張大千的虬木杖上亦有王壯為刻治的〈虬木銘〉，銘文由臺靜農作。而大千居士也曾二次贈筆予王壯為，共四隻，皆為牛耳毫。王壯為便以四隻柔勁不同的毛筆，分別書寫大千居士的題畫詩詞，名為〈大千詩詞〉四首（1976，P.115），更於大千居士七十六歲時又刻〈爰皤〉(P.118) 祝壽。

一張畫，幾枚印，承載著兩位藝術家縱浪於藝術界難能可貴的情誼，人生難得逢知己，他們都藉作品復活了。

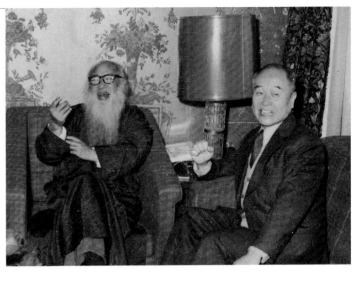

王壯為與張大千1974年合照

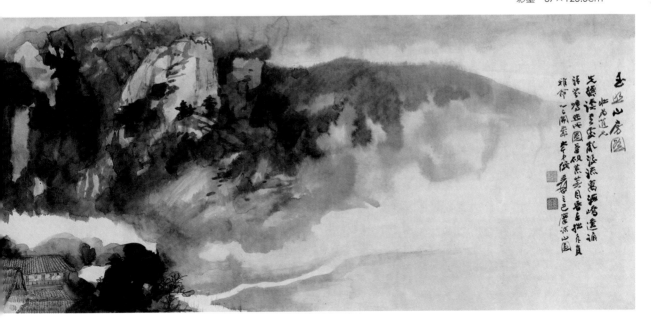

張大千　玉照山房圖　1965
彩墨　37×125.5cm

六、道藝一體，有己能久

王壯為六十五歲便號「漸齋」，六十六歲又有「四師六漸三不老之齋」，四師即師古、師物、師化、師心；六漸為漸悟、漸老、漸熟、漸離、漸澹、漸入於天真，三不老為不怕老、不諱老、不賣老。又有「白頭赤子」印，可見他愈老愈白首忘機。他一生總是以酒為歡，以詩入書、入印，書印一體，刀筆相發，鈍筆勁毫合一，創發「有己而能久」的書印雙絕，以詩酒寄情遣懷，安渡今生。他作育英才無數，在書法、篆刻創作上，以及書學研究與書畫鑑賞上，影響後學深遠！

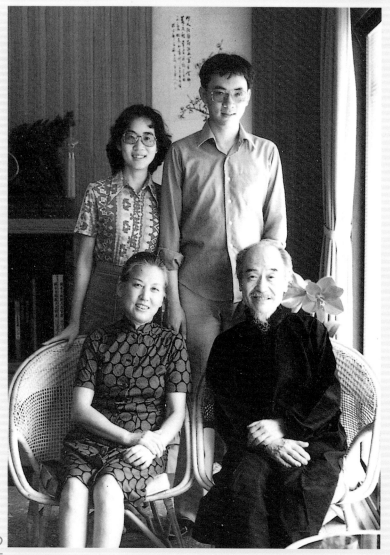

[左圖]
1979年，王壯為伉儷與公子王大智夫婦攝於臺北金門街寓所。

[右頁圖]
王壯為 芮（內）之為先 外之能存／帛書老子甲本 1990
65×34cm

苟日新

外光能享

陳艾八十二臨

毫墨樂章，推陳出新

　　如果書法能引人注目也引人爭議，就屬王壯為在1962年9月28日「十人書展」第四回提出的兩幅名為〈毫墨樂章〉的作品，一幅是以濃淡墨重疊寫兩遍，另一幅是以濃淡焦墨重疊寫五遍，形成前後筆墨交融，線條交錯的另一種書寫趣味，尤其寫五遍的那幅「亂影書」字形已泰半被解構，正朝抽象藝術發展。

　　在第三次「十人書展」（1961）時王壯為已有〈不時出新〉(P.42)飛白體的書法嘗試，展出時適逢日本一位七十一歲的老木刻家永瀨義郎亦同在國立歷史博物館展覽，他告訴王壯為現在是日本歷史上書道最興盛的時期，有一部分人把書道寫成抽象畫，而極受美國所重視，他們不用書道而稱「墨象」。一年後王壯為便提出〈毫墨樂章〉如此前衛的書法。

　　更由於展出前王壯為受到傅狷夫「我寫字就是畫畫」的當頭棒喝，讓已經五十四歲的王壯為沉迷於寫「怪字」，一寫寫了幾十幅，其中有焦墨、飛白，通幅淡墨，由淡入濃，由濃變淡，濃淡重疊或三、四層次，濃淡及焦墨綜合，或用花青當墨，以墨入花青等等。這種「亂影書」在濃淡墨的深淺變化中，如影似幻、別具奇趣，在當時保守的書壇可謂大膽、前衛。

　　這位至少在大陸的京華美專讀過一年美術的王壯為，難得仍保有實驗創新的精神，然而在開展後（1962年9月底）的一次聚餐會上，當王壯為興致勃勃地請「十人書展」的同道就他提出的新作批評時，卻意外掀起極大的波瀾。陳定山表示：「好好的一幅字，偏偏要花幾道手續去寫，豈不是多此一舉！」丁念先扯著大喉嚨嚷著：「這種寫法，實在是自找麻煩。」曾紹杰含蓄地說：「我在展覽會場看到馬木老（壽華），木老指著那兩幅濃淡不一的『墨藝』問他，是不是裱褙店的技術不行。」陳子和卻引述黃君璧的評語說：「『十人書展』今天最主要的還是要給社會一點書法教育的示範作用。」張隆延也認為如此書寫吃力

不討好。其餘的人,李超哉忙於籌備「中國書法學會」成立,已啞嗓無法開腔;朱龍盦遠道而來,不好批評;丁翼是晚輩,不便妄加指摘;但很明顯地王壯為成為被「圍剿」的對象。倒是話不多的傅狷夫幾句公道話認為,王壯為的新作是屬於「墨藝」一類的遊戲之作。

但王壯為並不認同傅狷夫的說法,他始終覺得這兩幅「怪字」是大膽的嘗試,並反問大家為什麼寫字不能突破前人的藩籬而「推陳出新」呢?且提出曾約農說他的新作具有「自由」的意境,加以反駁。

[上二圖]
王壯為　毫墨樂章　1962
書法　此為王壯為試作的「亂影書」,朝抽象藝術發展。

儘管在座的同道,對王壯為的「墨藝」少有好話,但王壯為獨夫對群雄並不示弱,更以篤定的語氣為自己的新作辯護:「不管這兩幅字如何,但是引起一般人的注意,甚至掀起軒然波瀾卻是事實;不管大家對我如何批評,我總認為藝術的領域是需要我們拿出勇氣去開拓,而我這兩幅字的主旨,曾約農已經給我一個很滿意的解釋了。」整個餐會,眾同道仍是熱中批評王壯為的新作一直到散會。這是那天被作東的王壯為邀去參與餐會作客的書法家陳其銓,二個月後所發表的〈中國書法的新與變〉文章中對那一夜十人談新作的記載。

而王壯為就在餐會後一個月參加「中華民國書法訪日代表團」(1962年10月)參觀「日展」及「每日書展」,看到日本許多書家以濃淡墨表現書法,對國內同道刺激頗大,他更有感而發,因為上個

王壯為　玄猷　書法

王壯為　游戲　多色墨書

月他才被「十人書展」同道集體圍攻，更有人說他是自找麻煩，他覺得：「說得極對，人類就是自找麻煩，否則這世間怎麼會搞出這麼多的花樣呢？」王壯為在歸國後所寫的一篇〈「日展」觀書記〉文末結語終於一吐胸中不快。

後來王壯為又配上兩幅，成為〈毫墨樂章〉一組，第一幅為傳統行書，第二幅專用焦墨，第三幅濃淡二色墨，第四幅濃淡五重墨。王壯為感覺書寫時有音樂的齊奏與合奏的情境，得到書法與音樂的共鳴。〈毫墨樂章〉的內容是王壯為〈論書〉八首詩中的前四首，其中第三幅書法寫著第四首詩：「古者識之具，溺古亦可患。偉哉唐宋人，不作魏晉面。顧我千餘載，安能不求變。」

王壯為曾經將他這種吸收鄭曼青的濃淡墨作字與傅狷夫的「我寫字就是畫畫」，類似繪畫的書法與他自己的傳統書法並置觀看，相形之

墨潮會書評

茂軒勉學四體並能會古賢
善乃其形
經隆學黃雅有氣勢近事會
公能探乎意
郁周歐法為時不稱轉效王未其
勢蒸蒸
燦誠好古雖力吉金要在變化
得夫順心
瑞彥賴悦早露聲華近趨堅
實功力有加
吳法循謹惟忽乎失方圓之外蜀
求放逸
玄香能詩心有專境意各於筆
所貴並駝
代勒最廿能為諸體多示必佳要

下，他竟發現傳統舊作變得很單純，一覽無餘，無可回味；而新作則相當深遠，彷彿其中有探索不盡的意蘊，它的奧蘊縱深可能幾倍於舊作。他感覺外國人比較能接受他的新作。

之後，王壯為在「忘年書展」上也曾經出現用白布書寫再放入水中再晾乾的水墨淋漓書法或模擬石刻斑駁筆意的書作如〈玄獸〉，而〈游戲〉是多色墨書。不過他也感慨寫新作比普通作書費時費力，不知幾倍，所以他寫了兩年後也就沒再繼續下去。

一向主張書法要獨創一局的王壯為，雖然在保守時代風尚的圍限下，沒繼續玩下去，然而他對於年輕一代的書法創作者卻極為鼓勵。1976年成立的「墨潮會」由八位青年書法家組成，包括謝茂軒、林經隆、李郁周（文珍）、廖燦誠、徐永進（瑞彥）、詹吳法、張建富、程代勒等，他們平均年齡二十五到三十歲之間，卻是身經百戰，幾乎囊括

全國美展、全省美展、臺北美展、教師美展、學生美展等書法首獎，他們志同道合成立書會，並於1981年將書法學習成果於國立歷史博物館國家畫廊展出。

展前王壯為針對每位成員的書法特色與優缺點一一評論撰寫書評，文末總評為「戟戟八士，舞墨扇潮，如觀競驅，藝偕日高」，可謂嘉勉有加。而「墨潮會」日後由傳統書法逐漸轉向求新求變的現代書藝，不無受到王壯為與古為新，推陳出新書法現代精神的感召。

▌懷新尋異，有己能久

王壯為曾於「七子之一」的畫家蘇峰男畫集的序文中論述建立藝事的兩項要素：「藝術之能立能傳有兩要素，一曰己性，一曰恆性，己性者獨造之境，非他人之所有；恆性者歷久猶新，非時間所能限者也。放觀歷代名書，凡時代大家，無不於其師法更進一步，無不獨具自家性格，有別於且有過於他家之功夫。然非此之謂足也，若無恆性，猶不足以傳久也。歷代劇跡，其所以輝照百世而不減者無他，即具此恆性耳。於書如此於諸藝事何莫不然。」

「己性」與「恆性」為成就藝業的兩大要素，「己性」指由個人獨特的個性所創發的獨一無二的藝術；「恆性」指由「己性」所創發的藝術，在歷史洪流的淘洗中仍能不被淘汰，歷久

王壯為
論印絕句八首（4屏）
1988　紙本
149×35cm×4
私人收藏

文圖多病茂陵秋碧玉壺空徹兩地悲讀罷陳輪讀一闋祗
應重典騊驛裹司馬相如碧玉小瑪陳乎年号為山靈割
五字誰思王教寬島將至令態杜老晨書自昔定徐官漢
武帝據三教五放五字為印文譬援玉楮我卿細廂下墨鴻未易去洗

君丹砂溪水赤錯疑眼底小桃開　果大年千秋之弟求小桃源白玉印
果家小嬋眾光音方寸憩魚竭巧心他日封喦祝之壻不須
斗大蒉金此詩韓約素以九字鎸馱佐扔彩連璠精銹細璠
徐如白玉李碩經徒詩淹雅開卷流浼昧不知　秦人疾疫陳九字玉印

三橋裹北先儒流步驟安詳意趣道月子陶窯白人淨不
常硯此先生少較量洞鑒端頂陶舍趨天眼讓鶸黃
去非詣先去敬其裹周減高云乃之道自文圖坊開之衡青玉印束高
陳仲醇云懷麇黃為是之眼年　襄陽此印出親鏡白玉雖改白玉璧紙

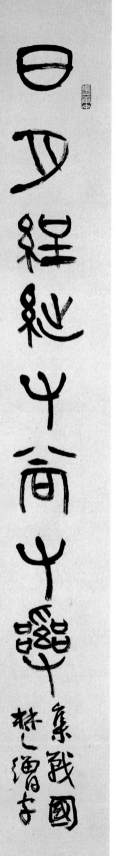

而彌新，「己性」與「恆性」兼具，才是真正可輝照百世的千秋藝術。

王壯為在〈論書〉詩中第七首又云：「新陳永代謝，譬諸除與乘。大人雖尚變，非謂略其恆。有己而能久，片言堪服膺。」變是藝術創新的發展之道，但變又要掌握藝術的本質性與恆常性，才能禁得起時代考驗，才是真變，才是有己而能久。這可説是王壯為的創作觀與藝術信仰。

雖然變並非容易，但王壯為仍主張「百折還須變」，〈論書〉中的第五首詩便云：「說變庸易事，怯餒是其患。屢變未必成，仍是前人面。人云無可變，百折還須變。」〈論書〉八首詩是王壯為1962年提出〈毫墨樂章〉新作後，對書法變新之道的深入思辯，可見他強烈求變、求新的心志，但該如何變？對他而言，變「豈止不易，而且大難」但他仍嘗試變易之道。

1961年王壯為就提出〈不時出新〉的飛白書法，他自認與漢代蔡邕的飛白不同，也與清朝張芭堂不同，因為他變扁筆畫為圓筆畫飛白，他直言可稱為「筆象」。翌年他端出「墨象」的〈毫墨樂章〉，完全以墨的濃淡做變化。筆象、墨象都是他的創變書藝，但對於「墨象」的「怪字」卻引發諸多的批評與爭議。

王壯為　集戰國楚繒書聯　1990　164×27cm×2
釋文：日結（盈）絀　有尚（常）有亂　天陸（地）各（格）祟化　唯恆惟行

但是求變的火種仍在王壯為心中尚未被澆熄，因為他覺得「一味法古，不是丈夫應有的氣概。」原來他眼中的男人，作為一位男人的骨氣，就是不能一味法古、泥古。於是作為「丈夫」的王壯為，終於千載難逢抓住新出土文物以「師古物」的研究精神，從1973年起拼著暮年的精力，進行戰國楚繒書、晉國侯馬盟書、西漢馬王堆漢簡等墨跡研究，整理研究又集字為聯並書寫之，竟創發出「新體書法」，且愈寫愈有味道，揮運自如，不知老已至矣，他1983年所書寫的一幅橫披〈懷新尋異〉（P.132），正是他晚年獨樹一幟、獨開一門的心境寫照。

這類「新體書法」是生逢其時，才有機緣創變，才能見古人所未見，作古人所未作，創古人所未創。王壯為又把它運用在篆刻上而自成「印外求印」新局，而他的變不是無中生有，是深入傳統之後的變，即他所說的「承舊生新」，也是「有己」之後的「能久」，既擁有自己的獨特性，又能維持美術的永恆性。

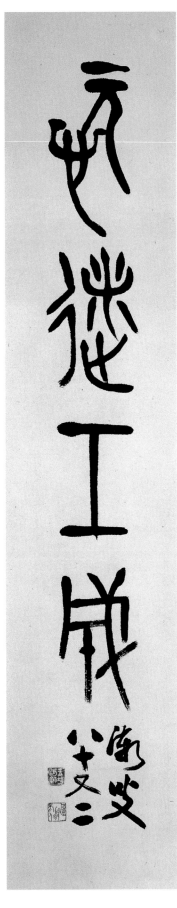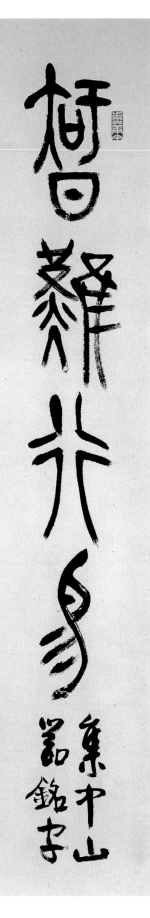

王壯為　知難行易　願遂工（功）成／集中山王器銘聯
1990　114×23cm×2

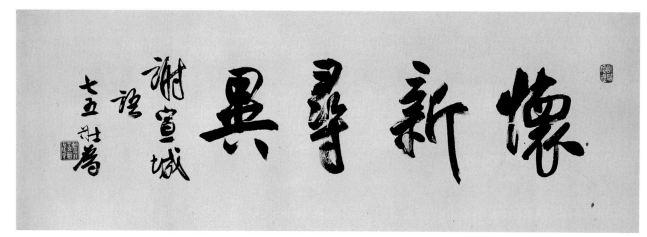

［上圖］ 王壯為　懷新尋異　謝宣城語　1983　行書　35×102cm
［下圖］ 王壯為　石陣鐵書室丙辰日誌摘鈔　九月十四日

▌四師六漸，心光瑩然

　　王壯為藝術上的創變，是屬於「漸變」的美學觀，自1973年他六十五歲便號「漸齋」之後，六十六歲（1974）他又有〈四師六漸三不老之齋〉印或〈四師六漸三不老之居〉印。四師即師古、師物、師化、師心。六漸為漸悟、漸老、漸熟、漸離、漸澹、漸入於天真，三不老為不怕老、不諱老、不賣老。王壯為的「四師」應是脫胎於北宋范寬所說的：「吾與其師於人者，未若師諸物也」又說：「吾與其師於物者，未若師諸心。」師古，即以古為師，王壯為臨寫他所喜歡的著名書家，如王羲之、褚遂良、趙孟頫、文徵明等，體會筆墨運用之妙與結構間架之美；又受沈尹默、王鐸書法的啟發，但他不會從一而終，也不主張一味摹仿，雖然師古，卻

反對死臨，他主張寫字有了根基後須博覽諸家，多看名家書法，不斷書寫，再融入名書的妙處於自己的筆墨中，自然出之，這就是王壯為所謂的「我法」，而我法在時間的變遷中，也逐漸產生若干變化，王壯為就覺得在不知不覺的書寫中，他的字體由較扁而變為較高，這又是一「漸變」也。

再以王壯為在《丙辰日誌摘鈔》9月14日中便感慨年老作書不再如壯年時作書時的精力飽滿，他說：「老筆含蓄，為壯筆所不能，壯筆驃悍，亦非復老手所可致，今日欲求橫霸，竟不可得。」由壯筆的驃悍到老筆的渾然天成，是心智在時間之河中自然而然的水到渠成，也是漸漸熟成的書法軌跡。

而王壯為書法，由早年有沈尹默的筆意，後來收藏王鐸行書〈聽穎師琴歌〉墨跡，對筆法間架有更深入的體認，又逐漸融入篆刻刀意，轉而以側鋒書寫建立挺拔的書風，也是書法的漸變。

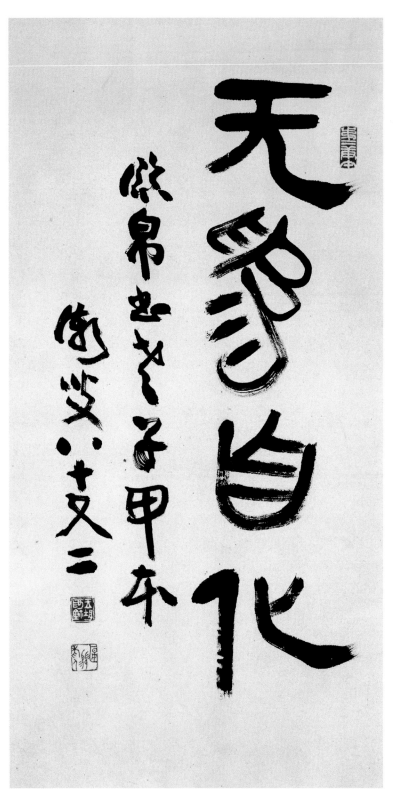

王壯為　無為自化 / 臨帛書老子甲本　1990　68×35cm

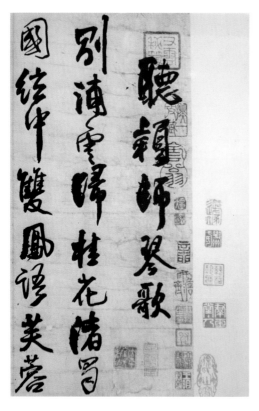

王鐸書法〈聽穎師琴歌〉
（局部）

師物指王壯為向古文物學習，包括古器物、古書畫、古碑刻拓本等等，精於鑑賞的王壯為從「師物」中發現「與古為新」的創作美學觀。例如他把近年大陸考古不斷出土的帛書、盟書、玉石、木簡等古文物上書寫的墨跡或古器銘，如蔡侯盤、鄂君啟節、中山王器等銘文，集為書寫或篆刻的最佳範本。師物之後，王壯為更發出驚人之語，他說：「古所謂金石氣者，實出自吉金樂石，出自鐘鼎盤盂，出自碑碣摩崖，出自紙墨椎搨。」又說：「所謂古趣，大抵出自鐫刻、鏽蝕、風雨水濕、烈日嚴寒、剝落殘缺之後，易言之，已大失本來面目。」認定「金石氣者，亦即失真之謂也。」因而他主張該師法的是書家自然流露的手寫墨跡，而非從拓片上模擬失真的金石氣。因為東周墨跡「與今習見之秦漢六朝之金石拓本，所具氣息又復大異其趣，其中較多圓渾，較少方峻，較多自然，較少造作。」這是王壯為有名的〈金石氣說〉一文，是他五十而知天命實際從書法與金石篆刻所創作的藝道新體認，也意在改變清代以來碑學興盛後，晚近

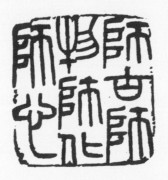

王壯為　師古師物師化師心
1965　篆刻

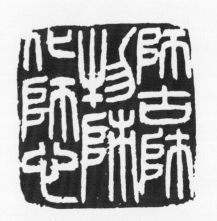

王壯為　師古師物師化師心
1965　篆刻

王壯為　師古師物師化師心
1965　篆刻

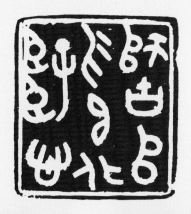

王壯為
師古師物師化師心
1965　篆刻

邊款：四師齋說四師者　師古師物師化師心也　古者古人　物者外物　化者大化　心者我心也　僕以四者為師　取以名齋　曰居
其中　為學問　為文辭　為藝事　孜孜甚勤　怡怡甚樂　或曰嘗聞從師貴專　雖多師轉益　其病在泛　又聞從師貴親炙
當今賢者多矣　子迺捨今就古　捨近求遠　捨生取死乎　又聞師心者多自用　非賢者所取　子曾無怵惕　倡言師心　亦已
過矣　答曰人物造化　無非我師　昔人已屢言之　蓋師人在學　師物在格　師化在變　若言師心　則賢者之所避也　顧心
也者　攝今古　統內外　齊物我　參造化者也　且古也物也化也者　皆外也　心雖攝統內外　其實內也　物為外　我為內
　　外為賓　內為主　安能棄內鶩外　置主媚賓　捨本逐末乎　客曰然則四師者　迺乃繫於一師乎　答曰然　關尹子曰　善
心者師心不師聖　此之謂也　然則此語已出於古人矣　曰此先賢之所以勝後賢　而古人之所以終可師也　乙巳重陽后日壯
為撰書並瑑刻同文五石之一

王壯為　漸齋　1974　篆刻
邊款：頓解堪噓翮少年漸修漸老漸知全乘除恆　易
　　　無非漸漸覺心光漸瑩然自題漸齋　年六十五
　　　自號漸齋肇意於香光眉公嗣覺萬事　萬物盈
　　　虛恆易無非以漸不覺方寸瑩然甲寅春記

王壯為　四師六漸三不老之齋　1974
邊款：我有四師古人外物大化內心也　晚悟一
　　　漸以詩解之廿八字中漸字居六故曰六漸
　　　三不老者不怕老不諱老不賣老也　雖曰
　　　不老其實老矣　甲寅夏漸翁

王壯為　四師六漸三不老之居　1976　篆刻
邊款：我有四師古物化心老熟離濟入于天真六漸之語出之董香光陳眉公謂三不老其實是老一不怕老二不諱老三不賣老是三不老總為
　　　一居居之頗好勒石作銘可以永寶遣日寄懷可以娛老
　　　例會席上不干己事最宜寫印著之片紙離置數年迄於退休始及鎮石容我優游心白贈石漸翁老手時年六八丙辰之秋

馬到成功

八十二叟王壯為

此己十九年庚午壯公所書馬字以贈
陳一与一薇隨仇繰
着馬字篆勢似攝
近年出生物者署与
為八十二叟老筆
隆為人書俱恭之
作于八十二歲以視
壯公猶不輟挖甲條
當爲隆軸其壯談
精在目當觀物思
人不勝摹二
陳一隨得其其
賓之年壬歲在
雙差年辞隆

王壯為 馬字堂幅 1990 古文

名賢所一致推崇的金石氣或古趣的書法觀點。

　　同時重視筆法研究的王壯為，又從新出土文物墨跡發現尖筆的存在，尤其是尖銳的筆鋒書寫在陶、石、甲骨、竹、木等材料上，他更認定用筆的源流為尖筆發展在先，圓筆次之，方筆最後。這也是他師物，從各類甲骨、金文、石刻與周秦竹木簡帛物證中所探索出的心得研究。

　　若非長期浸淫於古文物中，好古敏求，王壯為也無法言人之所未言，提出獨特又精闢的見解。此外他對文房四寶（紙、筆、墨、硯）及印石的種類與製作，以及使用與歷史亦多所考據，比一般書家更見多識廣，足見他的書學涵養之深厚。

　　師化，指師造化、師自然、師大化之機。對自然物象的深度觀察，再表現自然山川的形質與造化的神采氣韻。王壯為的軍旅生涯，隨軍轉戰大江南北，又深入野人山原始雨林，因作戰而有機緣親覽壯麗江山，也是生命難得的新體驗。1934年左右，王壯為二十六歲曾經在北平看過張大千的展覽，其中一幅大金碧山水，大片白雲用粉，巒頂、樹木用大青綠，又大片潑金，令王壯為十分震撼，心

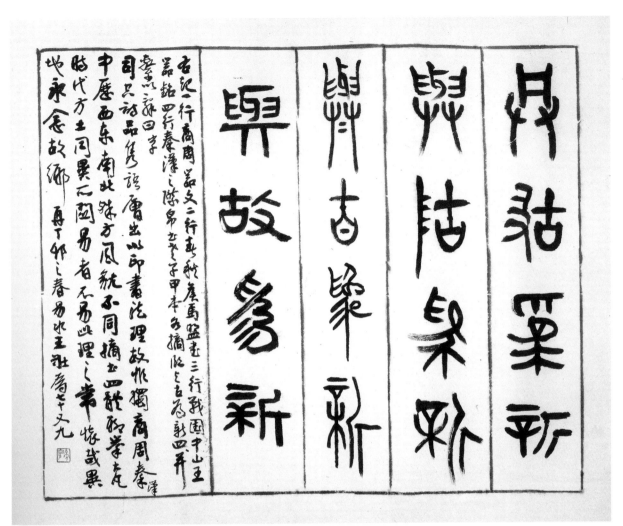

想：「世間有這種富麗的景色嗎？」王壯為內心頗不以為然，直到四年
後，他在豫鄂邊區大別山行軍，四面都是高低起伏的山峰，山根是盤曲
的澗水，太陽被右側山峰遮住，忽然左側隔溪的高山閃出半座山壁金色
亮光，山頂山後飄浮著幾朵白雲，他猛然想起張大千那幅金碧山水，這
才親身體驗造化變幻莫測的神奇之美，令他十分感動。古人說「讀萬卷
書，行萬里路」，張大千正是在跋山涉水中涵養內在的胸襟氣度，將名
山勝景化為胸中丘壑，大化之流，使之流蕩胸中，作書、作畫時再噫吐
於字畫上。王壯為的書法，字字遒勁，可以想見他揮寫時神完氣足，筆
力飽滿的氣勢。而晚年七十五歲之後所書，在蒼老中仍具勁挺之姿，透
顯一股盎然流變的生機，也是他內在襟懷的展現。

王壯為手持小酒瓶，滔滔不絕致詞時的神情，背後為徐永進書法作品。（1989）

　　師心，是師內心，王壯為說：「師古在學，師物在格，師化在變，而師心，心是攝統內外。」又說：「物為外，我為內，外為賓，內為主。」意謂師古、師物、師化皆為師外物，外物畢竟不是主，而是賓，終究仍須從造化的形神，再融入自己內在的體悟，唐代畫家張璪所謂的「外師造化，中得心源」。王壯為曾言：「古名家的作品，精意獨造，自是攝人心魄，唯古賢亦人耳，奈何以仰人鼻息為得意？」他反對師法古賢一輩子，不敢越雷池一步，寫成奴書。他重視書法要有「我」，要有「我法」。即內心是自己的主人，外物只是輔助而已，要能入能出，有自己的主觀情思，才能自成一家。所有外在的一切都不如從自己內心發動的原創力來得重要。王壯為的「師心」的確點撥出許多學書者的茅塞不通，殊為可貴。就像他臨寫最心服的王羲之〈蘭亭

序〉，他說：「近二十餘年來，對於王右軍行草諸帖及褚本蘭亭臨寫較多，不過也沒有把它作為操練的功課，只是隨興斷續為之而已。」因為他如果寫成王羲之第二，對他的書法來說是沒意義的，他總是意識到創作要有獨創性，是內心意識主宰一切，創作其實是一種自我覺醒的過程。王壯為的〈毫墨樂章〉或以出土簡帛所書寫的「新體書法」，都是他意識到書法獨創性的重要，而欲開創個人的「我法」，使筆筆有自我。而書法所顯露的情性與神采，甚至風神也端賴書家之心，所謂走筆從心所欲毫不造作，正是王壯為晚年人書俱老、老筆紛披的意境。那首六十五歲的〈漸齋〉絕句：「頓解堪嗤詡少年，漸修漸老漸知全。乘除恆易無非漸，漸覺心光漸瑩然。」當生命熟成之際，體悟世間的恆久，變易無非是漸變，更覺心體如玉一般潔白晶瑩，四師、六漸讓王壯為心光漸瑩然。

酒驅神遇，暢性遣懷

最愛讀書的王壯為，晚年為健忘所苦，竟刻〈多讀補多忘〉印（P.143），幽默自己繼續讀書，以免忘得更多、更快。他每每讀到自己早年所寫的詩作，竟渾然不知，並大嘆作者詩文極好。而他也曾感嘆藝友之間曾與他談過讀書一事的不多，僅三人而已。除溥心畬經年手不釋卷之外，就是鄭曼青、劉延濤及江兆申三位。

而讀書對一位書家的養成有何助益呢？王壯為曾在杜忠誥的書法選集中，為序寫道：「藝事雖貴意興與操作，若無學問以濟之，終覺其氣息不醇，滋味不永。遠者難考，蓋自崔子玉後，凡思想文章之雋者，其書法無不更高。謂之學藝相生，亦未嘗不可。」讀書正是培養一位書家「學藝相生」，學識與藝術相生相發，互融共生，人格、書品互為顯發。

書與酒是王壯為一生藝事創作最重要不可或缺的泉源。論酒，王壯

王壯為　酒驅神遇　篆刻

為在〈自題小照〉詩句中有「耽書恰有詩幾首，覓句多憑酒半壺」，這是他最真實，也最傳神的寫照。滿腹經綸的學問，經過酒的發酵，詩句便一一宣洩而出，甚至隨興揮寫於紙上，便成滿眼跳躍的音符，筆歌墨舞起來。

好詩須配好酒，好字也須配好酒，詩酒、字酒相互交融，是王壯為這一生生命的美好享受。他七十三歲的一首自詠詩寫出：

王壯為八十二歲時抱著紹興酒瓶開心不已，一副有酒萬事足的模樣。

硃泥鐵畫畫操刀，紙陳陶弘夜遣毫，
鳥瑑蟲書摩古璽，龍賓虎僕要人毫，
平生最樂千場醉，抵死難逃二鬢毛，
撫錢悠悠念天地，廻看下首襯高尻。

比天地無限的是想像，使想像壯麗的是靈魂，使靈魂不墜的是一醉。尤其千場醉，酒驅神遇。又一聯「少便耽書嫻啜墨，老唯謀酒總貪錢。」

自古詩人、書家、畫家率多愛酒，王壯為也總是有「酒」萬事足，酒是引爆靈感的引線。萬一無酒該如何是好？辛丑年（1961）中秋王壯為自訂書例如下：「願以行書一乘二尺直幀或橫幅，或此尺寸對開小聯，博換左列口腹物：雙鹿五加皮酒，細頸大肚尊裝二尊；或紹興酒四瓶；或金門大麴二瓶；或金門高粱四瓶，以上二金酒須大瓶真物；或陳火腿一隻；或雙喜煙二條（以遺細君），供臺紙，佳紙須自備。代金不收，諸物先惠。較小幅者，博物酌減，較大幅者不在此例。壯為自訂，辛丑中秋。」

尤其新春佳節需酒更甚，王壯為竟訂出「過年書例」，甚至在報紙刊出廣告如下：「退不能休，年關近矣，天寒人老，需酒殷矣。張穀年曾語人：『吾畫非貴，而體弱，日進一難，否則畫弱。』拙書本即不貴，惟無酒則往往不能佳，酒能助書，錢能換酒，值茲歲暮，且漫籌之，願以四尺三開之紙，只取臺幣一千之數，所圖者禦寒之酒，及度歲

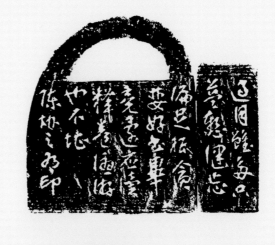

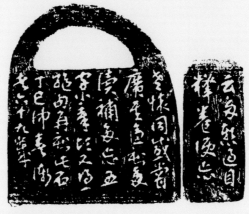

王壯為　多讀補多忘　1977　篆刻

邊款：過目雖多只益慚健忘偏足抵貪藝好書畢竟遲遲應讀釋卷優游也不堪陳協之
有印云多慚過目釋卷便忘老懷同感嘗廣其意刻多讀補多忘五字小章頃又
得一絕句再刻此石丁巳仲春漸者六十九歲

之肉也。」

　　而送酒索字者或設宴索字者或送錢索字者，王壯為則分別蓋上不同的印章，以示區別。且印章邊款就刻有數行字，大意為「送好酒可俟興來勉為一揮，設宴最不好，主人費錢，於我無益，何時動筆就難說了。最好送錢，錢到老人高興，馬上即寫。」可見王壯為性格率真，對於以字換酒毫不忸怩作態，快人快語。

　　有酒食饌自然誕生好詩，詩成尚且要吟誦一番，以滿足詩興。黃才郎當年負責文復會新春開筆文會，設宴招待書畫家，每每見王壯為於酒酣耳熱之際，詩興大發，即席吟詩助興，聲音鏗鏗然，且又手舞足蹈，豪邁之氣溢於言表，舉坐皆為之絕倒。於是王壯為的頌詩，遂成為當年藝壇的一絕。

　　王壯為的公子王大智，從小愛聽父親吟詩，不意卻忽而聽到一陣嚎啕大哭，他驚嚇得以為發生了什麼事，驚魂未定之際卻又聽到父親連連讚嘆：「好詩，好詩！」他才放下心中的驚恐。

　　愛酒的人難免也有喝醉之時，王大智便說有一次父親喝醉在家大聲呼叫，沒想到只有一歲多的小孫女初次見到爺爺醉酒，以為好玩，也與爺爺互嚷對叫，了無懼色，爺孫相互叫陣幾番後，王壯為疲累了，入房睡覺，翌日小孫女卻意外獲得爺爺刻贈的第一方印章「囂妹」。

有一次學生劉平衡與老師比酒，酒過三巡，老師先醉，學生們扶著老師由師大走回牯嶺街住家，不料才走到福州街，老師一不留神掉入大水溝，起來後竟表演金雞獨立，讓他們見識到王老師的醉酒豪情。

1980年筆者正讀文化大學藝術研究所，同學們聚集在王老師的家裡上課，期末最後一堂的「書法研究」，王老師興來隨手拿了兩瓶酒，熟練地調酒，讓在座的同學每個人以小酒杯細細品嚐，而老師則提筆揮毫，大家一面品酒一面賞字，剎時酒香、書香、墨香，滿室生香，好獨特的一門課，令我終身難忘。

又有一年中秋節，我與徐永進一起去探訪王老師，忽然話題談到酒，只見老師隨即起身，竟打開酒櫥，拿出五種不同款式的酒一字排開，從三千元開始介紹，到伍仟元，又到柒仟元，再到玖仟元，甚至上萬元，王老師又一一要我們品嚐，我們依序小口啜酒，由第一口的味道濃烈到最後一口的香醇清逸，漸入佳境。

在微醺中，我們才微微領略酒與書法有異曲同工之妙，愈高貴的酒，味道愈渾然天成，而書法亦復如是。

像徐永進不擅喝酒，王老師

王壯為　一醉日富　1985　行書　30×44cm

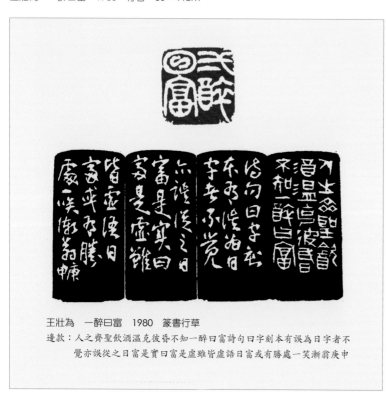

王壯為　一醉日富　1980　篆書行草
邊款：人之齊聖飲酒溫克彼昏不知一醉日富詩句曰字刻本有誤為日字者不覺亦誤從之曰富是實曰富是虛難皆虛語曰富或有勝處一笑漸翁庚申

便教他分辨酒的高低層次及品酒之道，而對杜忠誥，王老師便勸說：「喝酒可以去矜持」。但對最擅飲酒每次都要先陪老師喝三大杯才請教的薛平南，王老師反而建議：「喝酒是細水長流的事，要少喝點。」

身為老師的王壯為，不但教弟子書法、篆刻，也教喝酒之道，似乎唯有懂書藝又懂品酒者才是「玉照山房」的最佳傳人，因為玉照山房的先德皆擅飲酒。

此外，王壯為和曾是國立故宮博物院副院長的莊嚴與臺大文學院院長的臺靜農情如莫逆，常有機會煮酒論字。那一年我的碩士論文〈漢簡文字的書法研究〉由王壯為老師指導，口試時在王老師家中舉行，臺靜農教授及那志良所長任審查委員。口試完畢，已近中午，臺老忽然出示他所寫的漢簡書法贈我，令我欣喜萬分，我當時真是年輕涉世未深，我真應該備酒當下敬邀三老舉杯一乾，以謝師恩。

▎詩酒一生，書印雙絕

世間多少紙，還有多少石，
紙石須寫刻，此是我能事。
一年又一年，一日又一日，
賴有杯中酒，能使衰顏赤。

在紙石上寫刻不輟的王壯為，唯賴杯中酒，在這塊迥異於故國山河的斯土容身立

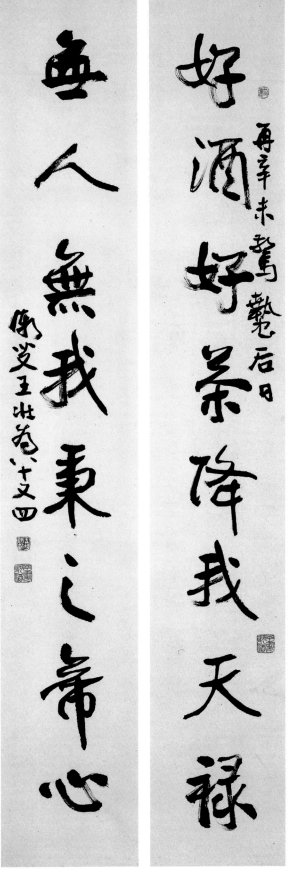

王壯為　好酒好茶降我天祿　無人無我秉之帝心　1992　行書聯
138×23cm×2

老唯謀酒總貪錢

少便恥書嫻啜墨

戊辰清明後日

安王壯為八十有八挍并書

王壯為　少便老唯行書聯
1988　書法
釋文：少便恥書嫻啜墨
　　　老唯謀酒總貪錢

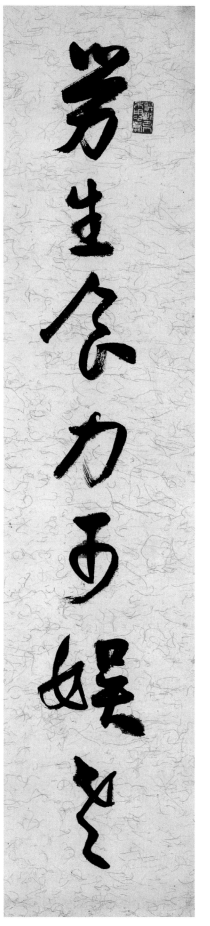

王壯為　勞生躭書行書聯
勞生食力可娛老，躭書憀
麴能全天　約1986　書法
100×22cm×2

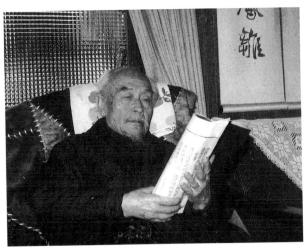

[左圖]
王壯為與夫人1985年攝於生日壽慶

[右上圖]
手不釋卷的王壯為 1990

[右下圖]
1988年，王壯為伉儷合影。

[右頁上圖]
1992年的8月，王壯為八五回顧展於國立歷史博物館舉行一個月，當時所印小冊子的封面，封面書法字為「虎福」吉語。

[右頁下圖]
1986年，王壯為伉儷（前）與徐永進夫婦攝於王壯為於新生畫廊的個展。

足，一方〈燕易老人〉鈐印著他多少滄桑往事。昔時「玉照山房」大宅院有進士的旗桿座，有牌坊，如今早已毀於對日抗戰與國共內戰的浩劫，王壯為只能在詩酒書印中抒發他的悲思。如八十一歲所作「黃槐作花秋已深，紫槐吐色方及春。紫槐粒膽可彈雀，老思故土空愁人。」年復一年，黃槐、紫槐輪番交替季節花色，春去秋來，思鄉情更濃。

酒，這帖來自祖父、父親綿延不斷的生命活水，烘暖幾世代人的生命，也啟動王壯為體內的生命密碼，讓他痛快淋漓地寫，痛快淋漓地刻，一生刻寫不輟的他，常常快刀斬亂麻，於書法、於篆刻，行筆行刀暢快，風神爽朗，用筆如刀，用刀如筆，筆勢強勁，書印相融。

1992年國立歷史博物館舉辦「王壯為八五回顧展」，由作品可以欣賞到王壯為早年書法秀勁挺拔，意氣風發，壯年奔放雄肆，毫鋒畢現，晚年遒健老辣，渾然天成。李登輝總統蒞臨參觀，王壯為卻因淋巴腺腫瘤病發臥病在牀，由夫人張明隨女士與公子王大智博士接待。翌年臺灣省立美術館舉辦「王壯為書法精品展」，1996年德國國立柏林博物院舉辦「王壯為書法篆刻展」，當海內外美術館正邀展不斷，王壯為仍在病榻與病魔搏鬥，堅毅不拔的他已臥病多年，仍不放棄生之意志，堪稱沙場老將，亦是生命鬥士。

1998年壯老在平靜的梵音中，輕盈地跨過生死關隘，臉上蕩漾著紅顏般的容光，似乎對這一生無怨無悔，安然讓一切所鈐印的美，自在飄遊，去邂逅懂它的眼睛。

「以古為師，以物為師，以化為師，以心為師」的王壯為，他的自成一家在於他總是別具隻眼，關注到主流體系之外的旁流，一如他讀書，既讀古典的經史子集，現代的文藝小說也讀，又旁及雜文。因而他會以新出土的東周先秦墨跡文

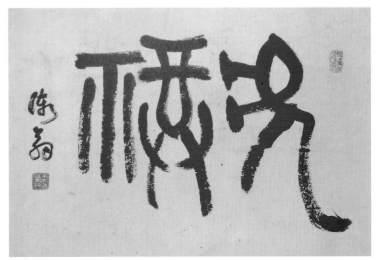

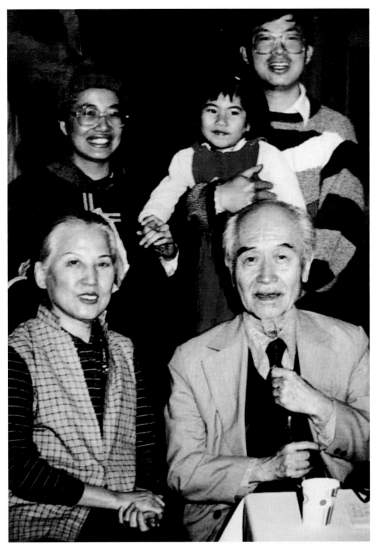

王壯為　鶴壽　1990　篆書　35×69cm

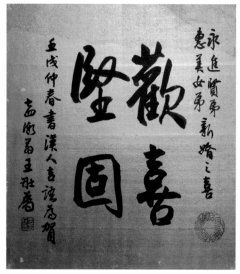

[左下圖] 王壯為　歡喜堅固　1982　書法　28×25cm（鄭芳和提供）
[右下圖] 王壯為參加徐永進、鄭惠美（即鄭芳和）結婚書畫展　1982
[右頁左圖] 王壯為　東坡奇句　1990　書法　138×34cm
　　釋文：舊聞老蚌生明珠　未省老兔生於冤　老兔自謂月中物　不騎快馬騎蟾蜍　蟾蜍爬沙不肯行　坐令青衫毛白鬢　於冤駿猛不類梁
　　　　　指揮黃熊駕紫狐　丹砂紫霽不用塗　眼光百步走妖狐　妖狐莫詐智有餘　不勞搖牙咀爾徒
[右頁右圖] 漸齋伉儷梧桐樹下賞畫圖。此作由多位書畫家通力合作完成。李靈伽寫照，季康畫梧桐，張穀年畫竹石，傅狷夫畫秋卉，王壯為畫小
　　　草，畫上有劉太希的落款，詩堂又有陳定山的題詩二首。畫旁有鄭曼青題字，圖下有王壯為的題記。

字入書入印，或以他人未曾發現的漢魏金印治印，他在書法上是「書外求書」，在篆刻上是「印外求印」，他入古出新，在書、印上用筆、用刀，收放之間無不自得，獨樹一幟。

舊聞墨池生明珠，又聞兔生於菟兔自詔月
中物，不騎快馬諳蟾蜍。爬沙肖肖身行生尧鬚毛白
貴於菟殘楮不類渠，指揮黃熊駕紫貂丹砂紫薇不用
金眼光百步走妖狐，安得長為兒子弄摇牙唔咦徒

東坡書之句
豹笑士三□

右一詩為趙先生明誕夫人時余年十
今又逢三矢懸弧明日不勝言作畫
地以知潭柘美人来為桌吳地兼生
凌笑

當山時年二十有二□

提破烟樓赴暝陰，投姒陰家傳世無偶看
君日宵鷺池硯將客長拜卿墨牛好
相平知年舟子，半楮陰陰上文見之退期
名滿鳳地頭人生十君帶墨即預祝之
千六百首

酒檐茗株細安排夏汗百事諧手
黃四文工繪錦盞滿新得山貴沈道拔
空欽雕鏤化供夫婿抖理筆書及未
榮今日壽星明控廣休氣運長廣鄰
齋

李雲仙寫照李庚植梅俄剪裁石
絹玉蝶子出屠章□

大隱金門藝圃深庭深園前芭池岑綠後劫塵
尋真紫棚竹著逸士心 李題
牡丹見賢德玉照 丁末初冬太希

己巳歲山長二孫影之
雲伽當州既業照暗鮆
第五王原來張北甲
吾們隨晴影十四九原
影孤時左軍始乙未丙
申三間川二影合居圖
雲伽堂之寇地天威丙年
更來常後補棚相桐丁未
詩戊申再春獨兵點秋折
自緣簞堂山詩堂伯甫
題簟中無象驰
去其金功改更年山拚堂
可蒙己南日記圖下
東門十陰出居識□

牡丹龍影鉤為仙危我頫詩近廿年圖覽移相相待老拍浮
漸頷特再顛
甲寅大暑夢華題於元閟草堂□

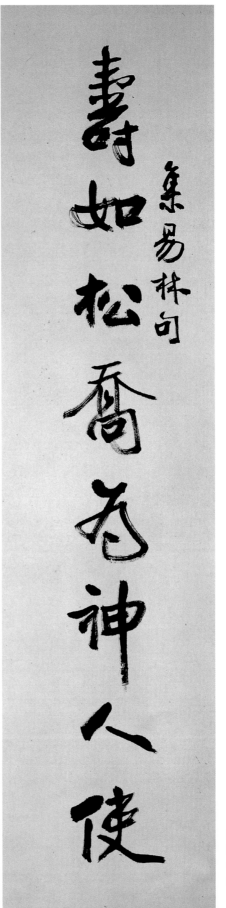
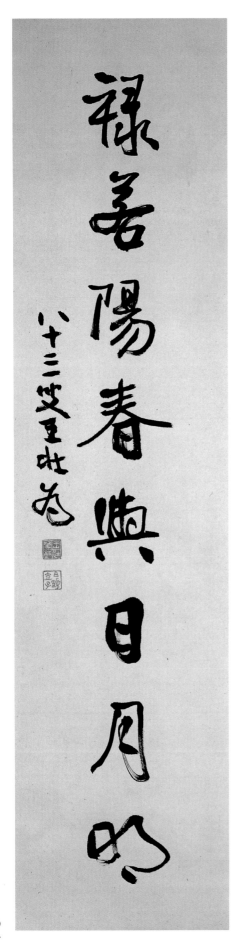

王壯為
集易林句行書聯　1991
書法　139×35cm×2
釋文：壽如松喬為神人
　　　使　祿若陽春與
　　　日月明

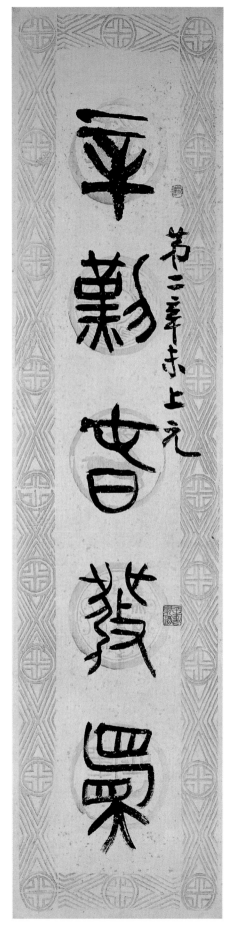

王壯為　篆書聯　1992
書法　133×33cm×2
釋文：辛勤春發願
　　　未必老無能

雖然在書法上，王壯為書宗二王，築基褚、顏，鄭曼青說他的字「力多意少」，張隆延評他的字「生、狠、辣」，而他自己則認為把字寫得太漂亮，在不斷地實踐漸修，他終能契入自己豪邁率真的個性，把字寫得酣暢痛快，直抒胸臆，一如石濤所說的「我之為我，自有我在」，因而寫出他自己側鋒取勢的遒勁醇美，也是一絕。

由一位書香門第的秀才之子，年少時父母雙亡，在慘綠的歲月裡又遭逢國難，熱血澎湃的燕趙男兒，二十九歲毅然從軍，歷經抗日戰爭、二次大戰、國共內戰，追隨宋哲元、張自忠、羅卓英等將軍。王壯為生命史上最艱難的一次痛楚是在印緬的中國遠征軍中，走過死亡的幽谷。飽經生命的劫難與亂世風暴，四十一歲他渡海來臺，上蒼疼惜他，給予他在臺灣這塊蓁莽之島安身立命的機緣，先後出任教育廳、行政院、總統府各首長或副首長機要祕書。公餘仍致力於書法、篆刻創作與古文物鑑賞研究，並撰述出書，任教大學，嘉惠後學，繼續綿延先祖「玉照山房」在臺的微弱薪火，他不斷投薪助火，終能在書壇、印壇燃成一盞傳薪後學的熊熊烈火。

王壯為　陋室銘四屏　1990
行書　137×35cm×4
釋文：山不在高　有僊則名　水不在深　有（龍）則靈　斯是陋室
　　　唯吾德馨　苔痕上階綠　草色入簾青　談笑有鴻儒　往來無白
　　　丁　可以調素琴　閱金經　無絲竹之亂耳　無案牘之勞形　南
　　　陽諸葛廬　西蜀子雲亭　孔子云　何陋之有

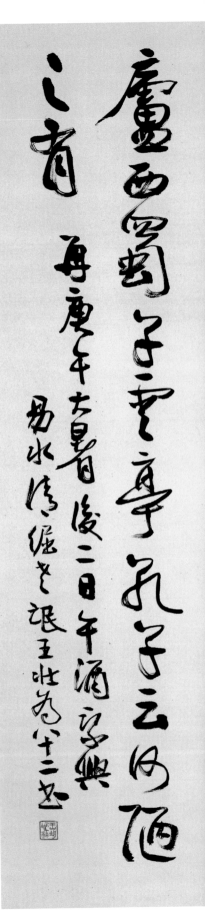

山不在髙有僊則名水不在深有龍則靈斯是陋室唯吾德馨苔痕上階綠草色入簾青談笑有鴻儒往來無白丁口調素琴閱金經無絲竹之亂耳無案牘之勞形南陽諸葛廬

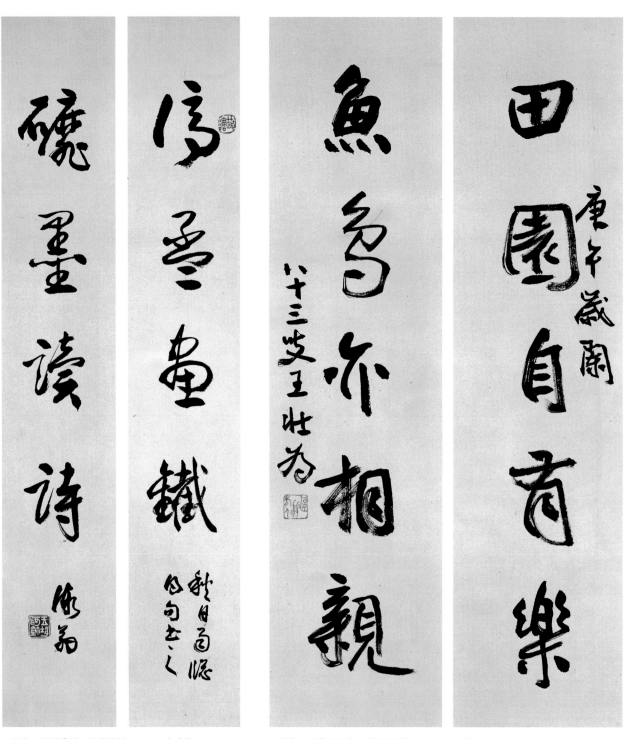

王壯為　停杯畫鐵　磨墨讀詩　1989　行書聯
69×11.5cm×2

王壯為　田園自有樂　魚鳥亦相親　1990　行書聯　69×17cm×2

蘇東坡說過：若這世才開始讀書已嫌太晚。總是以詩心入書、入印的王壯為，當是已修得累世的智慧與才學，才能在這一世盡情揮灑，以書入印，以印入書，鈍筆、勁毫合一，書印一體，創發「有己而能久」的書印雙絕，以詩酒寄情遣懷，安度今生。

參考資料

· 《王壯為八五回顧展》，國立歷史博物館，1992.8。

· 〈印史講古—璽印時期與篆刻流派時期〉，國立故宮博物院。

· 王士儀／〈絳帳憶往〉、王大智／〈漸齋漸老〉、李大木／〈王壯為先生兼記其詩文〉、李普同／〈壽王壯為先生八秩晉八蕪辭〉、杜忠誥／〈守恆達變有己能久——王壯為先生的創作心路〉、林柏亭／〈憶篆刻書法課〉、姚儀敏／〈道藝合一的書法篆刻家王壯為〉、徐永進／〈感恩的心〉、馬成蘭／〈詩情豪壯，創新有為〉、張佛千／〈少便耽書嫻啜墨〉、黃才郎／〈見其瘦硬想其人，似對靈均餐落英〉、黃天才／〈我所認識的王壯為先生〉、薛平南／〈勤精進——王壯為老師的印藝〉、薛志揚／〈從師瑣記〉，《王壯為先生八十八上壽祝賀集》，崑崙文化，1996.9。

· 王大智，〈記父親王壯為的幾個老朋友（五）王北岳〉，《國文天地》29卷9期，2014.2。

· 王北岳，《篆刻研究》，國立臺灣美術館，1995.1。

· 王北岳，《篆刻藝術》，漢光文化，1985.6。

· 王壯為，〈一生最識江湖大——我對大千居士的印象與瞭解〉，《大成雜誌》115期，1983.6。

· 王壯為，〈中國書法、文字的合一性及分離性與書法之藝術性質〉，《藝壇》107期，1977.7。

· 王壯為，《王壯為書法篆刻集》，《正因文化》，2005.6。

· 王壯為，《王壯為楷書行書自作文三篇》，華欣文化，1980.5。

· 王壯為，〈我的學書經驗談〉，《暢流》40卷9期，1969.12。

· 王壯為，〈書法中之筆法源流〉，《紀念顏真卿逝世1200年，中國書法國際學術研討會》，1987.6。

· 王壯為，〈毫墨脞言——十人書展第三次，暢流書苑第三年〉，《暢流》24卷7期，1961.11。

· 王壯為，〈毫墨樂章〉，《暢流》26卷4期，1962.9。

· 王壯為，〈漢唐間書法藝術理論之發展〉，《藝壇》154期，1981.1

· 王壯為，〈談張大千所用的印章和我給他篆刻的印章〉，《大成雜誌》117期，1983.8。

· 王壯為，〈薑桂之性老而愈辣〉，《藝壇》25期，1970.4。

· 王壯為，《王壯為先生九十自壽作品集》，蕙風堂，1998.9。

· 王壯為，《王壯為書自作：四師齋說 金石氣說 漸齋題跋》，華欣文化，1980.5。

· 王壯為，《玉照山房印選》，文史哲出版社，1979.10。

· 王壯為，《石陣鐵書室丙辰日誌摘鈔》，老古，1978.4。

· 王壯為，《石陣鐵書室鐵書朱墨印拓選存》，華欣文化，1981.8。

· 王壯為，《書法研究》，商務印書館，1967。

· 王壯為，《書法叢談》，中華叢書編審委員會，1965.6。

· 田 玄，《鐵血遠征——中國遠征軍印緬抗戰》，廣西師範大學，1994.12。

· 李郁周，〈王壯為對法帖的研究〉，《中華書道》39期，2003.2。

· 李郁周，《臺灣書家書事論集》，蕙風堂，2002.8。

· 李國揚，《王壯為篆刻藝術研究》，屏東師院視覺藝術教育系碩士論文，2004.6。

· 李雲漢，〈宋哲元與七七抗戰〉，《傳記文學》21卷1、2期及31卷1期。

· 林世榮，《王壯為先生書法之研究》，中國文化大學史研所碩士論文，1997.12。

· 林進忠，〈王壯為的篆刻藝術——以商周文字入印創作賞析〉，《藝術學報》75期，2004.12。

· 張光賓，〈王壯為書法的思、因、變、創〉，《中華書道研究》第2期，中華書道學會，1994.11。

· 莊伯和，〈王壯為金石篆隸的天地歲月〉，《藝術家》雜誌4期，1975.9。

· 莊伯和，〈有己而能久——王壯為的藝事目標〉，《雄獅美術》153期，1983.11。

· 陳宏勉，〈十畝園丁五湖印丐——王北岳〉，見blog.xuite.net/chm7897/twblog/136257048

· 陳其銓，〈中國書法的新與變〉，《暢流》26卷6期，1962.11。

· 薛叔眉編，《喜年小冊》，1985。

· 陳憲仁，〈訪王壯為先生〉，《明道文藝》59期，1981.2。

· 劉一聞，《中國印章鑑賞》，上海書畫，1993.12。

· 許方怡，〈十人書會書法展及其影響〉，《書畫藝術學刊》9期。

· 劉 藝，〈特立獨行的美術先驅〉，《雄獅美術》266期。

· 游智淵，〈百轉千折烽火情，藝壇鶼鰈金石盟〉，《典藏古美術》，2001.7。

▌ 感謝：本書承蒙王大智教授授權圖片，以及李義弘、杜忠誥、薛平南、薛志揚、徐永進、藝術家出版社等提供圖片及相關資料，特此致謝。

王壯為生平年表

1909	・一歲。出生於河北易縣東婁山村。
1914	・六歲。由父親林若公啟蒙學書。
1915	・七歲。入家塾學習寫字及誦讀經書、詩文。
1920	・十二歲。母親過世。由父親教導治印技法。
1923	・十五歲。前往北平,入私立畿輔中學就學。
1924	・十六歲。父親林若公過世。
1928	・二十歲。入北平私立京華美術專科學校習西畫,後跟隨王悦之習日文。
1931	・二十三歲。返回故里,創辦競存小學,並提倡女子受教育之權利。
1935	・二十七歲。再至北平,任職北平市政府社會局科員、股長等公職。
1936	・二十八歲。與張明隨女士訂婚。
1937	・二十九歲。日軍侵華,南下山東,入宋哲元將軍麾下第一集團軍總部之少校祕書。
1938	・三十歲。4月,入張自忠將軍領導的59軍任少校祕書。6月,隨張將軍轉27軍團任少校祕書,12月,再隨其入33集團軍任少校祕書。
1940	・三十二歲。張自忠將軍陣亡,參加護靈,入川。9月,離開33集團軍,由重慶轉江西分宜。年底與張明隨女士成婚。
1941	・三十三歲。至江西,入羅卓英將軍19集團軍任中校祕書。
1942	・三十四歲。4月,隨羅卓英將軍籌組的遠征軍赴印度,繼有緬甸之役,後隨軍經野人山入雨林行軍三個月,染疾,幸得生還,前往印度調養。
1943	・三十五歲。春,由印度返重慶,任軍令部上校文書科長,以迄抗戰勝利。公餘以「壯為」筆名饗刻。
1944	・三十六歲。數度前往重慶石田小築向沈尹默請教書法。
1949	・四十一歲。辭離公職,9月,渡海來臺。供職臺灣省立博物館研究員,後借調至教育廳服務。
1950	・四十二歲。3月,任行政院院長室機要祕書。後奉調總統府副總統辦公室到1965年。
1951	・四十三歲。任臺灣省立師範學院 (今國立臺灣師範大學) 兼任教授,教授篆刻至1980年。
1956	・四十八歲。應教育部聘為國立歷史博物館研究員。公子王大智出生。
1958	・五十歲。至1965年,任職國立藝術專科學校 (今國立臺灣藝術大學) 兼任教授,教授篆刻。
1959	・五十一歲。與陳定山、陳子和、丁念先、朱雲、李超哉、張隆延、傅狷夫、曾紹杰、丁翼合組「十人書展」。 於《暢流》雜誌上連載「暢流書苑」至1963年,共七十七篇。
1960	・五十二歲。受聘為國立歷史博物館顧問。
1961	・五十三歲。與同好曾紹杰、王北岳組成「海嶠印集」,倡導金石風氣。
1962	・五十四歲。創「亂影書」。9月,中國書法學會成立,為發起人之一。 10月,應日本教育聯盟之邀,任第1屆中華民國書法訪日代表團副團長。
1963	・五十五歲。任私立文化大學藝術研究所兼任教授,首開書史研究課。《玉照山房集印》出版。
1965	・五十七歲。《書法叢談》出版。8月,轉任交通銀行總管理處祕書處祕書。

1966	・ 五十八歲。夏，應英文中國郵報之邀，舉行書法個展。
1967	・ 五十九歲。《書法研究》出版。任中華學術院書學研究所所長，以及中華文化復興運動推行委員會委員。
1968	・ 六十歲。《玉照山房印選》出版。與張隆延、曾紹杰於美國、西德、比利時等國舉行書法巡迴聯展。
1970	・ 六十二歲。《王壯為行草卷》出版。
1971	・ 六十三歲。受聘為國立故宮博物院顧問。
1973	・ 六十五歲。開始在《中央月刊》連載「書法講話」至1975年。本年起以「漸齋」為號。
1974	・ 六十六歲。任「中國書畫學會」理事。
1975	・ 六十七歲。3月，參加紐約聖若望大學舉行「十人書展」，該展十餘年間在臺北及紐約共展出十一次。
1976	・ 六十八歲。自交通銀行退休。《臨蘭亭四種》出版。年底收弟子七人：譚煥斌、周澄、蘇峰男、薛平南、杜忠誥、徐永進、薛志揚。
1978	・ 七十歲。《石陣鐵書室丙辰日誌摘鈔》出版。
1979	・ 七十一歲。春，與張隆延、曾紹杰應國立歷史博物館及紐約聖若望大學之邀，在聖大舉行「歲寒三友書法展」。
1980	・ 七十二歲。8月，於國立中央研究院召開的漢學會議中發表〈論漢唐間書法藝術理論之發展〉。
1981	・ 七十三歲。《石陣鐵書室印拓選存》、「中國書畫」第五部《法書》出版。 ・ 於中國書法國際學術研討會中發表論文〈書法中之筆法源流〉。
1984	・ 七十六歲。辭去文化大學藝術研究所書史研究課程。
1985	・ 七十七歲。《喜年小冊》出版。
1986	・ 七十八歲。於臺北市新生藝廊舉行書法篆刻展。
1987	・ 七十九歲。於新生藝廊舉行「與古為新毫墨今昔展」。參展臺北市立美術館舉辦的「當代書家十人作品展」。
1988	・ 八十歲。《壯為寫作》出版。
1989	・ 八十一歲。任國立故宮博物院藏品文物清點委員會委員。收日籍學生原田歷鄭。
1991	・ 八十三歲。因淋巴腺癌化療後出院。《陸游入蜀記節本》出版。參加「八老書法展」。
1992	・ 八十四歲。於國立歷史博物館舉行「王壯為八五回顧展」。
1993	・ 八十五歲。應臺灣省立美術館之邀，展出書法作品百件。並出版《王壯為書法輯》。參加國父紀念館舉辦的「當代書畫名家大展」。
1994	・ 八十六歲。參加國立臺灣藝術教育館舉辦的「國慶百位名家書畫展」。《石陣鐵書室壬戌朱墨印拓》出版。
1995	・ 八十七歲。參加「八十之美」聯展，於臺北、臺中、高雄巡迴展出。
1996	・ 八十八歲。應德國國立博物院東方藝術博物館之邀，在柏林展出書法、篆刻及畫作約八十件。10月，於新生畫廊舉行早年作品展。
1997	・ 八十九歲。國立臺灣藝術教育館錄製「當代書家記錄片」，介紹王壯為等十七位書家。4月，何創時書法藝術基金會舉辦「王壯為書法篆刻展」。
1998	・九十歲。2月20日過世。
2001	・國立故宮博物院收藏王壯為作品五十件，並舉辦「王壯為書法篆刻展」。
2005	・臺灣創價學會藝文中心舉辦「王壯為書法篆刻展」。
2014	・《家庭美術館——美術家傳記叢書——雄健・醇美・王壯為》出版。

家庭美術館／美術家傳記叢書

雄健・醇美・王壯為

鄭芳和／著

國立台灣美術館 策劃　　藝術家 執行

發 行 人｜黃才郎
出 版 者｜國立臺灣美術館
地　　址｜403臺中市西區五權西路一段2號
電　　話｜(04) 2372-3552
網　　址｜www.ntmofa.gov.tw
策　　劃｜黃才郎、何政廣
審查委員｜黃冬富、陳瑞文、王耀庭、李郁周
執　　行｜林明賢、潘顯仁
編輯製作｜藝術家出版社
　　　　｜臺北市重慶南路一段147號6樓
　　　　｜電話：(02)2371-9692~3
　　　　｜傳真：(02)2331-7096
編輯顧問｜王秀雄、謝里法、林柏亭、林保堯
總 編 輯｜何政廣
編務總監｜王庭玫
數位後製總監｜陳奕愷
數位後製執行｜陳全明
文圖編採｜林容年、郭淑儀、張羽芃、許祐綸
美術編輯｜柯美麗、王孝嫄、張紓嘉、張娟如
行銷總監｜黃淑瑛
行政經理｜陳慧蘭
企劃專員｜陳艾蓮、徐曼淳、林佳瑩

總 經 銷｜時報文化出版企業股份有限公司
倉　　庫｜桃園縣龜山鄉萬壽路二段351號
電　　話｜(02)2306-6842

南部區域代理｜臺南市西門路一段223巷10弄26號
　　　　　　｜電話：(06)261-7268
　　　　　　｜傳真：(06)263-7698
製版印刷｜欣佑彩色製版印刷股份有限公司
裝　　訂｜聿成裝訂股份有限公司
電子出版團隊｜圓滿數位科技有限公司

初　　版｜2014年12月
定　　價｜新臺幣600元

統一編號GPN 1010301853
ISBN 978-986-04-2383-9

國家圖書館出版品預行編目資料

雄健・醇美・王壯為／鄭芳和 著
-- 初版 -- 臺中市：國立臺灣美術館，2014〔民103〕
　160面：19×26公分

ISBN 978-986-04-2383-9（平裝）

1.王壯為　2.畫家　3.臺灣傳記

940.9933　　　　　　　　　　103019275